中国美术全集

建筑艺术编（袖珍本）

中国建筑工业出版社

【民居建筑】

建筑艺术编顾问

陈从周　同济大学建筑系教授

莫宗江　清华大学建筑系教授

张开济　北京市建筑设计院总建筑师

单士元　故宫博物院副院长

傅熹年　建筑历史研究所高级建筑师（研究员）

戴念慈　城乡建设环境保护部顾问

罗哲文　国家文物局古建专家组组长

本卷主编

陆元鼎　华南工学院建筑学系教授

杨谷生　中国建筑工业出版社副总编辑

凡例

一、《中国美术全集》建筑艺术编《民居建筑》卷选录范围,包括现存的汉族和部分少数民族典型的民居建筑实例。

二、本卷选编标准:凡具有民族特色的、地方特点的和有艺术价值的民居建筑,包括总体布局、个体建筑、细部、装饰、装修到庭院布置等均予精选收录。

三、本卷编排次序为:按地区、由北到南,各民族建筑穿插安排。

四、卷首载《中国民居建筑艺术》论文作为概述,其后精选了彩色图版175幅。在图版说明中对每幅图片均作了简要的文字说明。

目录

民居建筑

中国民居建筑艺术 10
图版 1　北京后海西街某宅 34
图版 2　北京后海西街某宅
　　　　垂花门 35
图版 3　北京后海西街某宅
　　　　垂花门彩画 36
图版 4　北京后海西街某宅内院 36
图版 5　北京圆恩寺街某宅院内抄
　　　　手游廊 37
图版 6　北京圆恩寺街某宅
　　　　厢房前廊 38
图版 7　北京圆恩寺街某宅 39
图版 8　吉林朝鲜族民居 40
图版 9　吉林朝鲜族民居 42
图版 10　吉林朝鲜族民居内景 44
图版 11　吉林朝鲜族民居
　　　　屋顶山花 46
图版 12　河南巩县窑洞民居门口 47
图版 13　河南巩县下沉式
　　　　窑洞民居 48
图版 14　河南巩县下沉式
　　　　窑洞民居 50
图版 15　河南巩县下沉式
　　　　窑洞民居 52
图版 16　山西祁县乔家堡乔宅 54
图版 17　山西祁县乔家堡乔宅
　　　　一号院 55
图版 18　山西祁县乔家堡乔宅
　　　　二号院居室内景 56
图版 19　山西祁县乔家堡乔宅
　　　　二号院居室内景 56
图版 20　山西祁县乔家堡乔宅
　　　　二号院喜堂 57
图版 21　山西襄汾丁村民居
　　　　二号院 58
图版 22　山西襄汾丁村民居三号院
　　　　正房彩画 59
图版 23　山西襄汾丁村民居
　　　　八号院 60
图版 25　山西襄汾丁村民居
　　　　十一号院 60
图版 24　山西襄汾丁村民居十一号院
　　　　入口牌坊 61
图版 26　山西太谷县上观巷
　　　　一号 62
图版 27　山西太谷县上观巷一号
　　　　正房装修 63
图版 28　山西阳城润城镇民居 64
图版 29　山东曲阜孔府大门 65
图版 30　山东曲阜孔府仪门 66
图版 31　山东曲阜孔府后串堂 67
图版 32　山东曲阜孔府后堂 68
图版 33　山东曲阜孔府红萼轩 69
图版 34　陕西韩城党家村鸟瞰 70
图版 35　兰州某宅二门 72
图版 36　兰州某宅二门彩画 74
图版 37　宁夏回族民居外貌 76
图版 38　青海循化撒拉族
　　　　自治县民居 77
图版 39　青海循化撒拉族自治县
　　　　民居外檐装修 78
图版 40　青海同仁县过日麻村
　　　　某宅 79

图版41 青海同仁县过日麻村
　　　某宅一层廊下 ………………… 80
图版42 西藏民居 …………………… 81
图版43 西藏穷结县朗色林住宅 …… 82
图版44 西藏拉萨某宅 ……………… 84
图版45 新疆喀什维吾尔族民居 …… 86
图版46 新疆喀什维吾尔族民居
　　　室内 …………………………… 88
图版47 新疆喀什维吾尔族民居 …… 90
图版48 安徽歙县唐模村民居 ……… 91
图版49 安徽黟县西递村 …………… 92
图版50 安徽黟县西递村民居 ……… 94
图版51 安徽黟县西递村胡宅
　　　"桃李园" …………………… 96
图版52 安徽黟县西递村胡宅
　　　前楼 …………………………… 97
图版53 安徽黟县西递村胡宅
　　　后楼 …………………………… 97
图版54 安徽黟县宏村民居 ………… 98
图版55 安徽黟县宏村民居 ………… 100
图版56 江西婺源县延村民居 ……… 102
图版57 江西婺源县延村民居
　　　门楼细部 ……………………… 103
图版58 江西婺源县延村民居
　　　装修 …………………………… 104
图版59 江西婺源县延村民居
　　　装修 …………………………… 105
图版60 江西婺源县延村民居
　　　装修 …………………………… 106
图版61 江西婺源县延村民居
　　　桁枋装饰 ……………………… 107
图版62 江西南昌朱耷故居全貌 …… 108
图版63 江西南昌朱耷故居外观 …… 110
图版64 江西南昌朱耷故居后楼 …… 112

图版65 江西南昌朱耷故居书斋 …… 114
图版66 江西南昌朱耷故居住屋
　　　廊檐 …………………………… 115
图版67 江西南昌朱耷故居居室 …… 116
图版68 江西景德镇玉善堂全貌 …… 117
图版69 江西景德镇玉善堂大门 …… 118
图版70 江西景德镇玉善堂前堂
　　　入口 …………………………… 120
图版71 江西景德镇玉善堂前堂
　　　檐廊 …………………………… 121
图版72 江西景德镇玉善堂后堂 …… 122
图版73 江西景德镇黄宅 …………… 124
图版74 江西景德镇黄宅门楼
　　　细部 …………………………… 125
图版75 江西景德镇黄宅工字厅 …… 126
图版76 江西景德镇黄宅厅堂
　　　装修 …………………………… 127
图版77 江西景德镇黄宅书斋
　　　与内庭 ………………………… 128
图版78 江西景德镇某宅书斋
　　　气楼 …………………………… 129
图版79 江西景德镇某宅厅堂
　　　脊桁雕饰 ……………………… 130
图版80 江西景德镇朱腊菊宅 ……… 132
图版81 江西景德镇汪明月宅 ……… 134
图版82 江西景德镇汪明月宅
　　　内院装修 ……………………… 136
图版83 江西景德镇民居大门 ……… 137
图版84 江西景德镇民居柱础 ……… 138
图版85 江西景德镇民居柱础 ……… 139
图版86 江西景德镇民居柱础 ……… 140
图版87 江苏苏州西山瑞霭堂 ……… 141
图版88 江苏苏州东山明善堂 ……… 142
图版89 江苏常熟彩衣堂 …………… 143

图版 90 江苏吴江县同里退思园
　　　　住宅厅堂 ·················· 144
图版 91 江苏吴江县同里退思园
　　　　住宅院落 ·················· 146
图版 92 江苏吴江县同里镇沿河
　　　　民居 ······················ 147
图版 93 浙江绍兴城内和巷 ······· 148
图版 94 浙江绍兴鲁迅故居 ······· 150
图版 95 江苏淮安县周恩来故居 ··· 151
图版 96 江苏扬州某宅大门 ······· 152
图版 97 江苏扬州王宅庭院漏窗 ··· 154
图版 98 江苏扬州某宅"小苑"
　　　　洞门 ······················ 155
图版 99 江苏民居火巷 ············ 156
图版 100 江苏扬州黄宅书斋小楼 ··· 157
图版 101 江南民居"蔚圃" ········ 158
图版 102 江南民居花墙 ············ 160
图版 103 湘西村寨 ·················· 162
图版 104 湘西临河民居 ············ 163
图版 105 湘西村寨 ·················· 164
图版 106 湘西怀化竹林寨民居 ····· 166
图版 107 湘西凤凰县山区民居 ····· 167
图版 108 四川达县亭子乡熊宅 ····· 168
图版 109 四川达县亭子乡张宅 ····· 169
图版 110 四川广安县萧溪镇 ······· 170
图版 111 四川广安县老街 ·········· 171
图版 112 四川广安县协兴镇
　　　　 某宅 ······················ 172
图版 113 四川广安县协兴镇
　　　　 某宅 ······················ 173
图版 114 四川广安县协兴镇
　　　　 某宅 ······················ 174
图版 115 四川广安县协兴镇
　　　　 某宅 ······················ 175

图版 116 贵州从江县高增村
　　　　 鼓楼 ······················ 176
图版 117 贵州从江县小黄村
　　　　 鼓楼 ······················ 177
图版 118 云南昆明一颗印住宅 ····· 178
图版 119 云南昆明一颗印住宅 ····· 180
图版 120 云南大理民居 ············ 182
图版 121 云南大理白族民居
　　　　 外观 ······················ 183
图版 122 云南大理白族民居
　　　　 门楼屋檐 ················· 184
图版 123 云南大理白族民居
　　　　 照壁雕饰 ················· 185
图版 124 云南大理民居外观 ······· 186
图版 125 云南大理白族民居
　　　　 照壁 ······················ 187
图版 126 云南大理白族民居
　　　　 槅扇 ······················ 188
图版 127 云南大理白族民居
　　　　 围屏 ······················ 189
图版 128 云南大理白族民居
　　　　 廊下铺地 ················· 189
图版 129 云南大理周城村戏台与
　　　　 广场 ······················ 190
图版 130 云南大理城白族民居
　　　　 大门 ······················ 191
图版 131 云南大理白族民居
　　　　 山墙 ······················ 192
图版 132 云南丽江县城大研镇 ····· 193
图版 133 云南丽江纳西族民居
　　　　 鸟瞰 ······················ 194
图版 134 云南丽江纳西族民居
　　　　 街巷 ······················ 195
图版 135 云南丽江纳西族民居 ····· 196

图版136 云南丽江纳西族民居 ……… 197
图版137 云南丽江纳西族民居
　　　　山花 …………………… 198
图版138 云南丽江纳西族民居
　　　　外貌 …………………… 200
图版139 云南丽江纳西族民居
　　　　院落 …………………… 201
图版140 云南丽江纳西族民居
　　　　院内 …………………… 202
图版141 云南丽江纳西族民居
　　　　正房廊下 ……………… 203
图版142 云南景洪傣族竹楼群 … 204
图版143 云南景洪傣族民居
　　　　竹楼 …………………… 206
图版144 云南景洪傣族民居
　　　　竹楼 …………………… 208
图版145 云南景洪傣族竹楼
　　　　入口 …………………… 210
图版146 福建泉州杨阿苗宅 …… 212
图版147 福建泉州杨宅外墙
　　　　雕饰 …………………… 214
图版148 福建泉州杨宅大门
　　　　雕饰 …………………… 215
图版149 福建泉州杨宅门厅侧
　　　　天井 …………………… 216
图版150 福建泉州杨宅厅堂
　　　　槅扇 …………………… 218
图版151 福建泉州杨宅厅堂
　　　　梁架 …………………… 219
图版152 福建泉州杨宅两厢
　　　　廊檐 …………………… 220
图版153 福建泉州杨宅柱础 …… 221
图版154 福建泉州民居后园 …… 222
图版155 福建漳浦县赵家堡完
　　　　壁楼 …………………… 223
图版156 福建晋江大仑蔡宅 …… 224
图版157 福建古田利洋花厝墙檐 … 226
图版158 福建古田利洋花厝厅内
　　　　供桌 …………………… 228
图版159 福建永定县抚市乡社前村
　　　　土楼群 ………………… 230
图版160 福建永定县古竹乡圆
　　　　土楼 …………………… 232
图版161 福建永定县下洋镇初溪
　　　　村圆土楼 ……………… 234
图版162 福建永定县抚市乡方
　　　　土楼 …………………… 236
图版163 福建永定县抚市乡
　　　　五凤楼 ………………… 238
图版164 福建永定县圆土楼
　　　　内景 …………………… 240
图版165 台湾台北安泰厝 ……… 242
图版166 台湾北埔姜宅 ………… 242
图版167 台湾雾峰林家下厝宫
　　　　保第 …………………… 243
图版168 广东梅县围垅民居
　　　　远眺 …………………… 244
图版169 广东梅县宁安庐 ……… 246
图版170 广东潮州铁铺乡桂
　　　　林寨 …………………… 248
图版171 广东潮州民居外貌 …… 250
图版172 广东澄海民居侧巷道 … 252
图版173 广东潮阳县家三乡马宅 … 253
图版174 广东潮洲卓宅书斋 …… 254
图版175 广东潮洲卓宅
　　　　戏园、戏台 …………… 255

中国民居建筑艺术

——陆元鼎 杨谷生

一

衣、食、住、行是人类生存的四大基本需求,为了满足住的需要,于是产生了居住建筑,它是历史上最早出现的建筑类型。

远古时期,原始人居住在天然洞穴之中,在北京周口店龙骨山就发现了约50万年前原始人居住的洞穴。此外,在我国发现的人类居住洞穴遗址还有山西垣曲、广东韶关、湖北长阳等十余处。这种洞穴一般地势都较高,邻近河流,便于取水和渔猎。在洞内居住,可以避免风雨及野兽的侵害。

后来,原始人开始建造人工居所,在干燥地区挖掘洞穴,称为"堀室"。在潮湿或沼泽地带,则在树上构筑窝棚,即巢穴,或者在高地上架木筑屋,称为"橧巢"。

中国古代文献对此曾有记载,如《易·系辞》上说:"上古穴居而野处",《礼记·礼运》上说:"昔者先王未有宫室,冬则居营窟,夏则居橧巢",等等。

我国古代穴居除在黄河流域发现外,在少数民族居住的边远地区也有存在。如《三国志·魏志》卷三十《东夷传》记载,挹娄住房"处山林之间,常穴居,大家深九梯,多为好"。《隋书·东夷传》记载,靺鞨①住居"地卑湿,筑土如堤,凿穴以居,开口向上,以梯出入"。最早出现的人工洞穴,是直接摹仿天然洞穴,在黄土

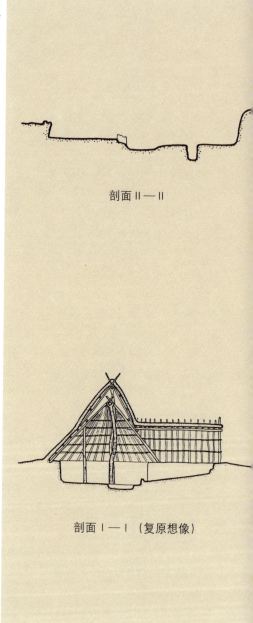

剖面 II—II

剖面 I—I (复原想像)

① 靺鞨,我国古代东北方的民族。

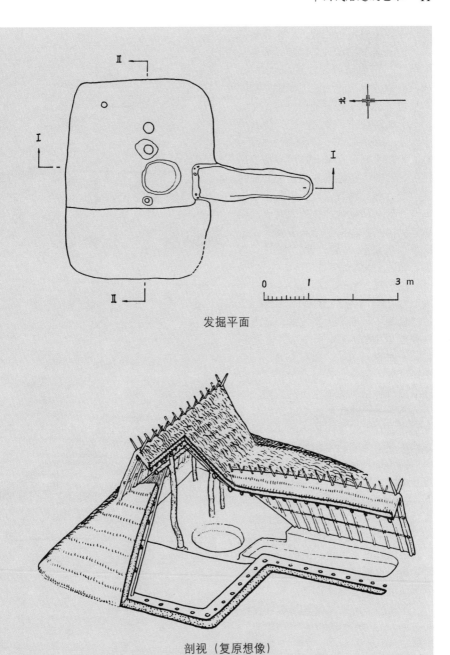

发掘平面

剖视（复原想像）

图1 原始社会方形房屋（陕西西安半坡村）

断崖下，横向挖掘而成。后来发展到在平地上向下挖掘一个口小膛大的袋形竖穴，再发展成为较浅的半穴居，最后发展成地面房屋。在西安发掘的半坡遗址提供了这方面的例证。

半坡遗址位于浐河西岸二阶台地上，是从事农业生产的原始人聚落，总面积约5万平方米。临河高地是居住区，已发现密集排列的住房遗址四五十处，布局颇有条理。居住区中心部分有公共活动房屋，外围有濠沟相隔。居住区内和沟外分布着窖穴，是氏族公共仓库，沟外北边是公共墓地，东边是窑场。

住房有方形和圆形两种。一般均为3～5米方圆，较大的圆屋直径6米。这些住房，早期的为半穴居，室内居住面低于室外80厘米左右。直壁浅穴，中间有原木柱，推测上部是一个由树木枝干搭成的方锥形屋顶，屋面涂以掺有秫秸、草茎之类的黄泥。

半坡遗址的晚期住房已发展有长方形，它的木骨泥墙骨架已具备面阔三间、进深两间的木构建筑雏形，室内地面为烧烤过的草筋泥抹面，居住面并铺有木板防潮（图1）。

晚期的圆屋已是地面建筑。平面直径约4～6米，周围密排较细的木柱，柱与柱之间用编织方法构成墙体。室内有二至六根较大的柱子，推测其屋顶可能是在圆锥形之上再建一个两面坡的小屋顶（图2）。

在长江下游浙江余姚河姆渡发掘的遗址，原是距今6000～7000年前的聚落遗址。这是一座长度将近30米的不完全长屋，进深约7米，前檐宽约1米多，建于木桩上。木桩一般直径

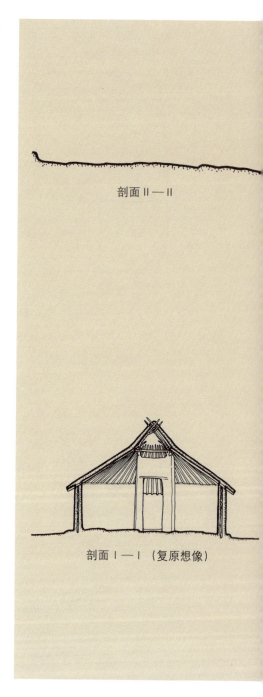

剖面II—II

剖面I—I（复原想像）

中国民居建筑艺术

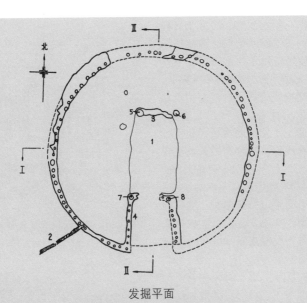

发掘平面

1—灶坑；2—墙壁支柱炭痕；3、4—隔墙；5、6、7、8—屋内支柱

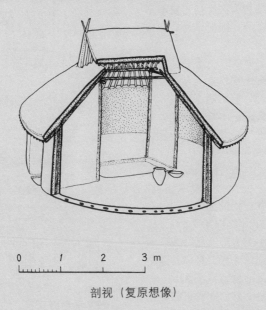

剖视（复原想像）

图2 原始社会图形房屋（陕西西安半坡村）

8～10厘米,最大的直径20厘米,打入地下60～80厘米。地板比地面抬高80～100厘米,用木梯上下。地板厚约10厘米,每段长约1米左右。其梁、柱等构件交接处的榫卯构造已相当复杂,说明木构技术已取得很大进步,居住建筑这一类型已趋成熟。

此后的很长一段时期,人类主要是利用土、木材料建造自己的住所。由于这种材料易受天灾人祸的破坏,因此,民居的寿命一般不长。古代的民居很少留下实物,我们只能根据文献记载和考古发掘来窥知各个时期民居发展的概貌。

根据从墓葬中出土的画像石、画像砖和明器陶屋,我们可以推知汉代的小型住宅平面为方形或长方形,多数采用木构架结构、夯土墙,窗的形式有方形、横矩形、圆形多种,屋顶用悬山式或囤顶。

稍大的住宅平面有一字形、曲尺形,内部有院落,有的是三合式或日字形平面(图3),前后两个院落,中间一排房屋较大,正中有楼高起,其余次要房间都低矮,外观主次分明。

画像砖上表现的大型住宅分为左、右两部分,右侧有门、堂,是住宅的主要部分;左侧则是附属建筑。右侧外部有装置栅栏的大门,门内又分前、后两个庭院,绕以木构的回廊。左侧部分后院中有方形高楼一座,四柱屋顶,檐下饰以斗栱,可能是瞭望或储藏贵重物品的地方(图3)。

贵族的大型宅第,外有正门,屋顶中央高,两侧低,其旁设小门,便于出入。大门内又有中门,它和正门都可通行车马。门旁还有附属房间,

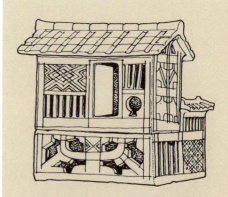

干阑式住宅(广东广州汉墓冥器)

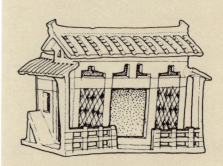

三合式住宅(广东广州汉墓冥器)

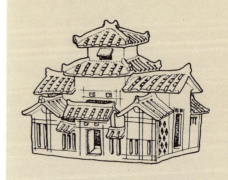

日字形平面住宅(广东广州汉墓冥器)

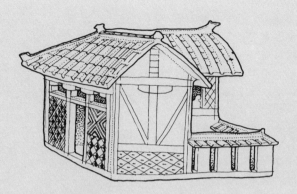

曲尺形住宅（广东广州汉墓冥器）

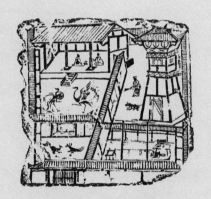

庭院（四川成都画像砖）

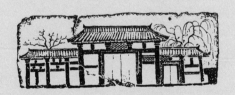

大门（四川成都画像砖）

图3　汉代的几种住宅

可以留宾客居住,称为门庑。院内以前堂为其主要建筑,后堂有屋,是古代前堂后室制的发展。

北魏东魏时期的住宅,仅能从古代遗留下来的石刻中看到,如北魏宁懋石室石刻、东魏造像碑石刻。建筑用庑殿式屋顶和鸱尾,围墙上有成排的直棂窗,可能院内有围绕庭院的走廊。当时有舍宅为寺的风气,这些住宅都有大型厅堂和庭院回廊(图4)。

北魏末期,贵族住宅后部往往建有园林,是园林式住宅的初创阶段。

关于隋唐五代时期的民居,仅能从敦煌壁画和其他绘画中得到一些旁证(图5)。贵族宅邸大门采用乌头门形式,宅内两座主要房屋之间用带有直棂窗的回廊连接成四合院。

乡村住宅,不用回廊而以房屋围绕,构成平面狭长的四合院,可在《展子虔游春图》中见到。此外,还有木篱茅屋的简单三合院住宅,布局比较紧凑。这些画中的住宅多数具有明显的中轴线和左右对称的平面构图。

宋代农村住宅可见于《清明上河图》中,茅屋比较简陋,墙身很矮,有些是茅屋与瓦屋相结合构成一组房屋(图6)。城市小型住宅多使用长方形平面,屋顶为悬山式或歇山式,除草葺和瓦葺外,山面的两厦和正面的披檐则多用竹篷或在屋顶上加建天窗。稍大的住宅,外建门屋,内部采取四合院形式,有些院内则栽花植树,美化环境(图7)。

此外,王希孟《千里江山图》卷中(图8)所绘住宅多所,都有大门、东西厢房,而主要部分是前厅、穿廊、后寝所构成的工字屋。这种住宅

北魏宁懋石室石刻(河南洛阳)

北魏宁懋石室石刻（河南洛阳）

东魏造像碑石刻（河南沁阳）

图4 石刻上的南北朝住宅

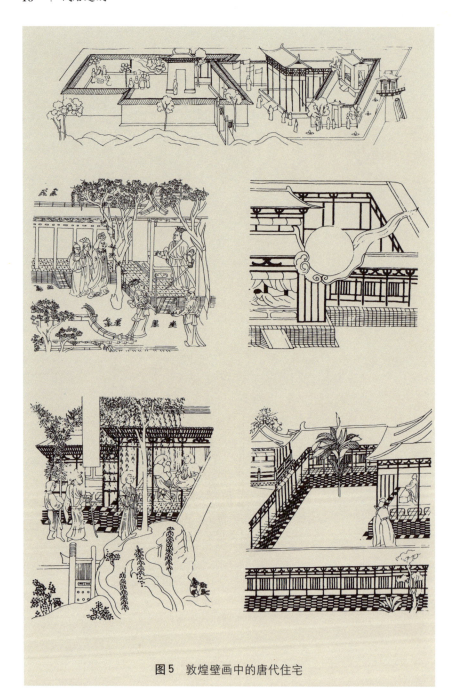

图5 敦煌壁画中的唐代住宅

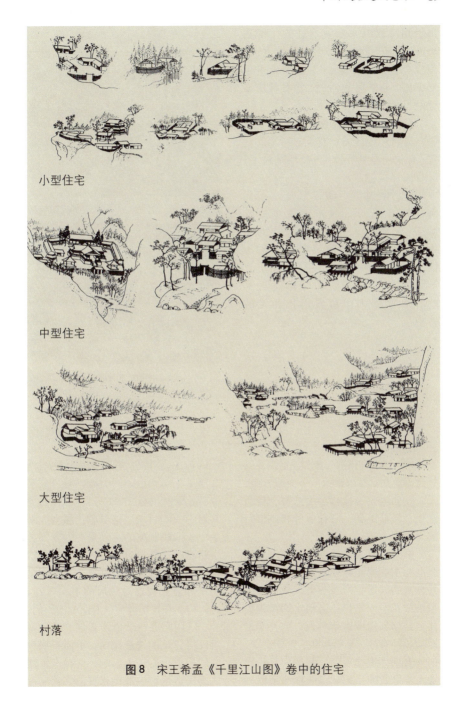

图8 宋王希孟《千里江山图》卷中的住宅

仍沿用汉代以来前堂后寝的传统布局原则,但在厅堂与后部卧室之间,用穿廊连成丁字形、工字形或王字形平面,而堂寝的两侧,并有耳房或偏院。

南宋绘画中有江南一带的住宅形象,自然环境优美,有规整对称的庭院,有些房屋则参错配列,既是住宅,又有园林风趣。

明、清时期,城市数量比前代有了更大增长,城市面貌也更加繁荣。这时期的住宅,有大量的实物存在,依地区、民族等条件的不同,有很大差异,在数量上和质量上都有不少的发展和变化。现存的许多民居仍保留着清代住宅的特点。

图6　宋画《清明上河图》中的农村住宅

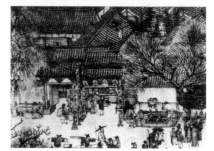

图7　宋画《清明上河图》中的城市住宅

二

中国民居建筑的形成和发展主要受社会因素和自然因素两个方面的影响。

社会因素包括社会生产力、社会意识、民族差异、宗教信仰和风俗习惯等等。

中国历史上曾长期是一个以宗法制度为主的封建社会,家庭经济以自给自足的农业生产为基础,以血缘纽带来维系。而维持社会稳定的精神支柱则是儒家伦理道德学说。这种学说提倡长幼有序、兄弟和睦、男尊女卑、内外有别等道德观念,并崇尚几代同堂大家庭共同生活,以此作为家庭兴旺的标志。对民居建筑来说,它对内要满足生活和生产的需要,对外则采取防止干扰的做法,实行自我封闭,尤其对妇女的活动严格限制在深宅内院之中。宗法制度的另一重要内容则是崇祖祀神,提倡对家族或宗族祖先的崇拜,祭祀各种地方神祇。这种宗法制度和道德观念对民居的平面布局、房间构成和规模大小有着深刻的影响。

以阴阳五行学说为基础的风水观对民居建筑的选址择向、平面布局和空间构成也有较大影响。这种风水观认为民居选址应取山水聚会、藏风得

水之地。山是地气的外在表现，气的往来取决于水的引导，气的终始取决于水的限制，气的聚散则取决于风的缓疾。故平原地带的宅基重于水的瀛畅，高地以得水为美，而山地丘陵则重于气脉，其基址以宽广平整为上。

自然因素，主要是地理位置、地形地貌、气候条件、材料资源等，它对民居也产生较大的影响。

我国东南滨海，西北深入大陆。南北总长约5500公里，在北纬4°~53°之间，跨越了热带、亚热带、暖温带、中温带、寒温带五个不同的气候区。东西宽度约5200余公里，在东经73°~135°之间。境内西北高、东南低，西部有广阔的高原，东部有大片平原，其间分布着高山和丘陵，东南则多水网密布的河湖。气候差异很大，北部寒冷，南部炎热，西部干旱少雨，而东部湿润多雨。由于这些地理、气候的不同，各地建筑材料资源也有很大差别。中原及西北地区多黄土，丘陵山区多产木材和石材，南方盛产竹材，许多地区都产砖瓦。

三

中国建筑艺术独树一帜，具有自己的鲜明特点。其中民居建筑同其他建筑类型相比，又有以下的主要特征。

平面形式丰富，空间组合多变

受社会条件的制约，中国民居大部分呈院落式平面布局。一般以三合院或四合院为一个单元，规模较大时则沿纵向或横向发展成为一组院落。随着自然条件的不同，院落平面有大小疏密与地上地下之分。在受到地形、地貌、气候条件限制时，又有许多民居采用从简单到复杂的不规则非对称平面，变化非常丰富。各种形式的平面布局又可出现各种不同的建筑空间组合形式。随着平面布局的丰富变化，空间组合的形式也呈现出多样化的面貌（图版55、64、109）。

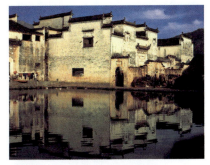

图版55　安徽黟县宏村民居

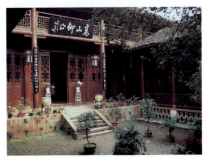

图版64　江西南昌朱耷故居后楼

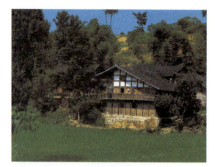

图版 109　四川达县亭子乡张宅

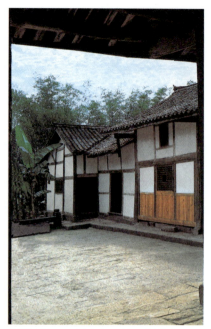

图版 114　四川广安县协兴镇某宅

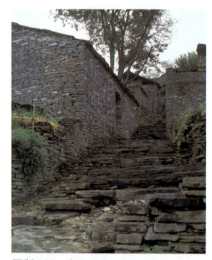

图版 107　湘西凤凰县山区民居

因地制宜，就地取材

　　中国民居大都利用土、木、竹、砖、瓦、石等地方材料修建。根据居住的使用要求，人们就地取材，利用材料的性能，合理地运用并创造出各种不同的结构形式和装饰手法，充分发挥地方材料资源丰富的优势和材料的效能，使民居建筑在适用、经济与美观上取得协调、统一的效果，并表现出强烈的地方色彩（图版107、114、145、147）。

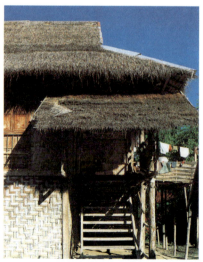

图版 145　云南景洪傣族竹楼入口

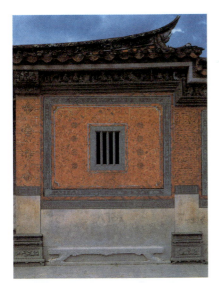

图版147　福建泉州杨宅外墙雕饰

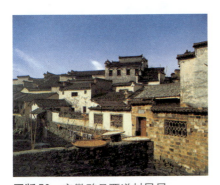

图版50　安徽黟县西递村民居

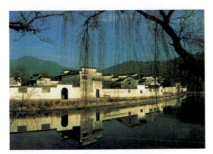

图版54　安徽黟县宏村民居

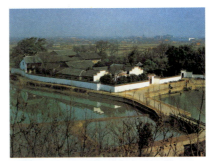

图版62　江西南昌朱耷故居全貌

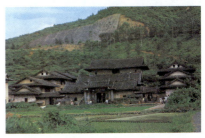

图版163　福建永定县抚市乡五凤楼

造型朴实、群体和谐、环境优美

　　中国民居建筑多选址于优美的自然环境中，充分利用山水林陆的自然景观效果，以取得舒适的生活条件。建筑群沿自然地势布置，或聚或散，或高或低。在城镇中则互相毗连，构成街坊。在农村中此起彼伏，互相呼应。在个体造型上，则根据功能需要，灵活组织空间，无论规则严整还是错落有变，它都顺乎自然，很少矫作，反映出淳朴、真实的面貌（图版50、54、62、163）。

鲜明的民族特色

　　我国是由五十多个民族组成的统一国家。各个民族，由于各自经历的历史条件和聚居地区自然条件的差异，也由于民族的生产方式、生活习

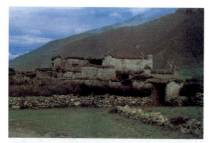

图版42 西藏民居

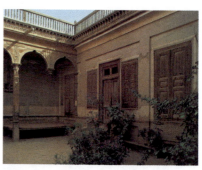

图版47 新疆喀什维吾尔族民居

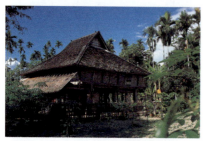

图版144 云南景洪傣族民居竹楼

俗、宗教信仰和审美观念的不同,表现在民居建筑形式上也存在着较大的差别,如藏族的石砌厚壁台阶式平顶建筑(图版42)、维吾尔族的内院拱廊式平顶建筑(图版47)、傣族的独院干阑式竹楼(图版144)等,它们无不表现出各自的民族特色。

四

中国民居建筑在漫长的历史过程中,受到各个时期社会生产水平、社会意识、不同民族、不同地区的自然条件等因素的影响,发展而成为具有明显特色的建筑类型。其建筑艺术主要表现在群体布局、空间组合、单体建筑形象和细部艺术处理等几个方面。

群体布局

平原地区城镇中,因人口密集,民居建筑多集中布局,院落互相毗邻,排列整齐,四周街巷围绕,表现出严整、封闭的特点。农村中的民居考虑到便利生产,常在田间沿路边分散布置,因受风水学说的影响,为争取良好朝向,表现出一定的规则性。在山区或丘陵地带,民居建筑常沿等高线自由灵活地布置在山腰或山脚,高低错落,与自然环境互相协调(图9)(图版107、163)。河湖地带民居建筑则沿水面布局,房屋栉比鳞次,临街背水,与道路和河流走向相适应,充分利用水面,创造了方便生活的优美环境(图版92、104、135)。

在南方炎热地区,民居建筑密集排列像梳子一样,整齐规则。它利用敞厅、天井、巷道,加速空气对流,以争取凉爽的穿堂风。这种民居群体前面常设鱼塘,后面种植竹林,用以改善小气候,同时,也美化了自己的生

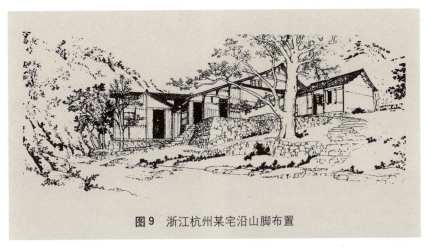

图9　浙江杭州某宅沿山脚布置

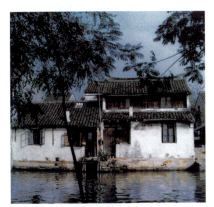

图版92　江苏吴江县同里镇沿河民居

图版135　云南丽江纳西族民居

图版104　湘西临河民居

活环境（图版169）。

　　在福建、广东的一些地区，由于防御的需要，民居建筑常集中组合成大型堡寨式土楼，或圆或方，对外封闭，对内开敞，这类建筑体形呈现出巨大、稳重和粗犷的形象。如果数个土楼成组地建造在一起，就更能给人

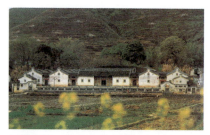

图版 169　广东梅县宁安庐

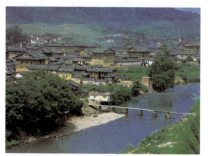

图版 159　福建永定县抚市乡社前村土楼群

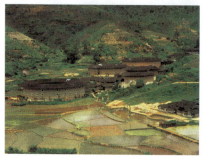

图版 160　福建永定县古竹乡圆土楼

以强烈的印象（图版 159、160）。

侗族聚居的村寨，在寨中心多辟出空地修建高耸的鼓楼作为公共活动中心，构成优美的总体轮廓（图版 116、117）。

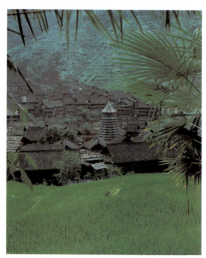

图版 116　贵州从江县高增村鼓楼

空间组合

我国的民居建筑多数是以院落或厅堂为中心来组织空间的，北京四合院是前者的典型。院内正房坐北朝南，东、西厢房沿南北轴线对称布置。南面设游廊、花墙及二门，二门外是东西狭长的前院，前院南侧是倒座南房，大门设在东南角。这种空间组合方式，主次分明，分区明确。既能满足长幼有序、内外有别的使用要求，同时，也为内院创造了安静的居住环境（图版 2、7）。

其他地区的四合院民居各有一些变化，如东北地区的民居院落更加宽敞，在房屋外面四围另砌院落变得南北长而东西窄，可能与地方气候有关（图版 17、25）。南方地区四合院民居内的房屋建成楼房形式，使民居空间除了水平的划分外，又出现了垂直的组合，空间关系更加丰富（图版 53、

中国民居建筑艺术 27

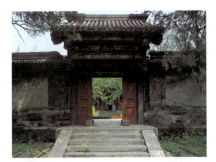

图版2　北京后海西街某宅垂花门

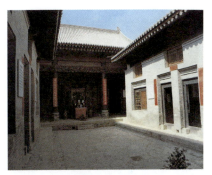

图版25　山西襄汾丁村民居十一号院

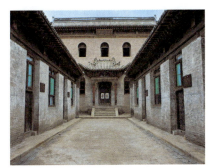

图版17　山西祁县乔家堡乔宅一号院

82、118)。此外，还有些地区只在院落的北、东、西三面建有房屋而成为三合院形式，南面则建围墙或照壁，空间通畅，组合紧凑（图版121）。

广东、福建等气候炎热地区，民居建筑主要以厅堂为中心组织空间。为避免炎热的日光照射，人们以厅堂为活动中心。厅堂空间开敞，前后有天井，用来通风采光，左右有廊与厢房或护厝相连，形成有开有合，厅、房、廊、庭互相联系的空间序列，满足了生活的需要（图版149、172）。

在丘陵地带或一些少数民族聚居的地区，或因地形的限制，或为隔绝恶劣的气候，或因生活习俗的影响，一些小型民居建筑中，常将各种

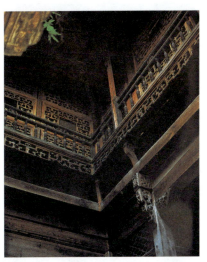

图版53　安徽黟县西递村胡宅后楼

不同的使用空间组织在一个屋顶之下，内部建筑空间或为单层，或做多层，上下左右互相连通，互相穿插，使建筑空间得到充分利用。一些临河或临崖的民居还向外挑出廊、房以争取更大空间。这一类民居建筑室内比较狭窄、低矮，空间尺度与人体相适应。

单体建筑形象

在民居单体建筑形象中，最显眼

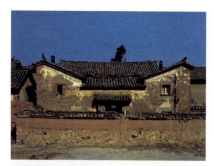

图版118　云南昆明一颗印住宅

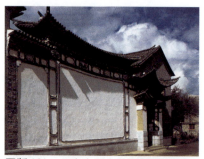

图版121　云南大理白族民居外观

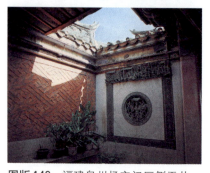

图版149　福建泉州杨宅门厅侧天井

的部位是屋顶。一般做法是，两坡屋顶下加一个立方体。为防止风雨侵袭，常在山墙处加披檐（图版108）。也有将山墙高出屋面做成封火山墙，以丰富单体建筑的形象（图版51、55）。此外，也有为了遮阳，将屋面延长，做成前后廊檐，在檐下形成大片阴影，增加空间的深度。

南方地区坡顶的民居，有的做成多层，每层设廊或向外出挑。也有的利用多个体积组合而成，形式多样（图版50、55、92）。

在丘陵地带，有的民居顺着地势层层抬起，屋面也做成层层升起的形式，富有韵律感（图版163）。

有的少数民族民居，底层架空，在二层建屋，屋面高耸，四面伸出披檐，显得空灵通透（图版143）。还有的民居则在建筑的四面用实墙砌起，只留小的窗洞，上盖平屋顶，外形封闭厚重，风格殊异（图版162）。

细部艺术处理

民居建筑的细部艺术处理，在民居建筑的艺术表现中占有很重要的地位，常常因细部艺术处理的不同而表现出地区和民族的差异。在民居建筑中，可以进行艺术处理的部位很多，如院落大门、墙面、地面、照壁和房屋的梁架、柱、柱础、门窗装修等等。对于不同部位大多采取不同的处理，手法繁多，效果各异。

民居大门，历来是户主显示其社会与经济地位的标志，因而，在许多地区都对大门的式样、用料、工艺、装饰、色彩刻意经营，以达到突出门第的作用。例如云南大理地区的白族民居建筑，在小型院落中是用无厦大门，门随墙设，只用砖做出许多线脚和雕饰；在大型院落中，则采用有厦大门。门上出厦，翼角翘起，檐下做出木质或泥灰斗栱，施以彩绘和雕饰，做工精细，色彩华丽。两边翼墙

中国民居建筑艺术　29

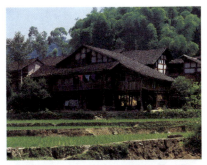

图版108　四川达县亭子乡熊宅

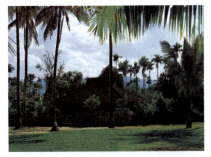

图版143　云南景洪傣族民居竹楼

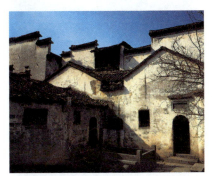

图版51　安徽黟县西递村胡宅

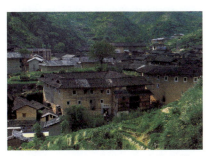

图版162　福建永定县抚市乡方土楼

上还用砖砌出方格，其中镶嵌大理石或彩塑翎毛花卉，绘画题诗，整座大门装饰得琳琅满目，成为白族民居的一大特点（图版121、122）。

在闽南地区，有的民居大门做成凹斗式门廊，在外侧墙面上做出精细的石雕花鸟或楹联，(图版148、156)。江西地区的大型民居，在大门上用水磨青砖仿制的斗栱作为匾额装饰，门簪上刻有卷草图案，有的大门两侧还设抱鼓石（图版57、69）。在广东的一些地区，在大门屋脊上还用陶塑、灰塑或镶嵌瓷片、琉璃作为装饰。在北方，则在大门屋的墀头、抱鼓石和门簪等处施加雕饰。

在江南地区的许多民居建筑中，

墙面的处理多是依靠所用材料本身的质感来取得对比的效果，例如用栗色木柱和龙骨划分白色粉刷墙面以取得素雅的效果。在闽南地区则利用块石同红砖插花砌筑，或在红砖墙上镶嵌石刻花边以取得材料质感对比的艺术效果（图版147、149）。许多地区将山墙高出屋顶，墙头砌成曲线或层层跌落的直线，以变化的轮廓线来取得装饰效果。有的在墙檐处用泥灰做出线条、板线或板肚装饰，并施以山水、花鸟等彩绘。云南大理白族民居山墙尖部用黑白彩画图案，或用六角形面砖镶贴墙面进行装饰（图版131）。还有的将房屋廊下山墙部分称为"围屏"的部位，拼贴几何形状大理石并

配以诗画，也是一种很好的装饰（图版127）。纳西族民居山墙上常用的处理手法是，下面是土墙，上面是由外露的穿斗屋架和木板墙所组成的山尖部，衬托出悬山屋面的博风板和悬鱼装饰，造型十分优美和谐（图版136、137）。

照壁是一块独立的墙壁，常设在入口大门对面，也有的设在院内正房对面。照壁顶部做成双坡屋面，屋脊两端翘起，檐角如飞，檐下饰斗栱或垂柱挂枋。壁面用大理石或砖雕装饰，额联及两侧用砖分出框档，其中彩绘山水、花鸟图案。整座照壁比例适当，色彩清雅秀丽，可以说，这是一件完美的艺术品（图片123、125）。

图版127　云南大理白族民居围屏

民居中，院落地面或房屋廊下地面，常用砖、瓦、石材铺砌，有的还在石材表面施以雕刻。有的用卵石拼砌出各种图案，起到美化作用。

在民居建筑本身常对梁架、柱、柱础等结构构件或门窗楹扇等装修进行艺术处理，使其不仅有结构或构造方面的作用，同时，也具有审美方面的功能。

一般的做法是，在木质梁、枋、童柱上雕刻出各种飞鸟、花卉、卷草、云朵等纹样。在广东、福建等地，这种雕刻做得非常精致，并用金色油漆涂饰，减少了这些构件僵直的感觉。

柱础也是装饰部位之一，它常做成鼓形、瓜形、筒形、瓶形、斗形、八角形等，在柱础的表面上则进行雕刻，有雕花卉鸟兽者，也有雕几何图案者，其工艺和题材，都有着明显的地方特色（图版84、85、86）。

在大型民居建筑中，门窗楹扇的

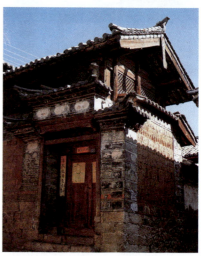

图版136　云南丽江纳西族民居

棂格常用木条拼成方格纹、井字纹、回纹、藤纹和锦纹，也有雕人物花鸟者。它通过大面积的图案、纹样和通透光影的对比来取得装饰的艺术效果（图版59、60）。在小型民居建筑中，往往采用在窗下凸出宽窗台、窗上加

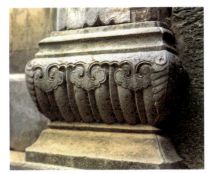

图版84 江西景德镇民居柱础

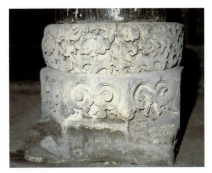

图版86 江西景德镇民居柱础

楣檐、临水突出窗栅、或在楼层挑出栏杆等手法来增强建筑外观上的凹凸变化和虚实对比，既符合使用要求，又增加艺术气氛。

通过总体布局的变化，建筑空间的灵活组合，建筑造型的意匠和细部构造等的艺术处理，中国民居建筑表现出强烈的民族特点和浓厚的地方色彩，显示了丰富多采的艺术面貌。

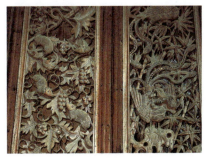

图版60 江西婺源县延村民居装修

参考书目

《中国住宅概说》，刘敦桢，中国建筑工业出版社，1981年4月

《中国古代建筑史》，刘敦桢，中国建筑工业出版社，1980年10月

《大壮室笔记》，刘敦桢，中国营造学社汇刊，三卷三期，1932年

《闽西永定县客家住宅》，张步骞、朱鸣泉、胡占烈，《南京工学院学报》，1957年第4期

《新疆维吾尔族建筑装饰》，韩嘉桐、袁必塈，《建筑学报》，1963年第1期

《浙江民居》，建筑科学研究院建筑历史研究所，中国建筑工业出版社，1984年9月

《云南民居》，云南民居编写组，中国建筑工业出版社，1986年6月

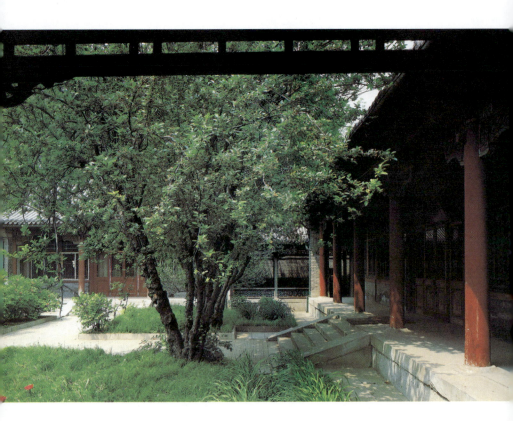

图版 1　北京后海西街某宅

　　这是一个大型四合院住宅，正房及厢房都带前廊，在院落四角有抄手游廊相连，院内种植花木，构成宜人的生活环境。

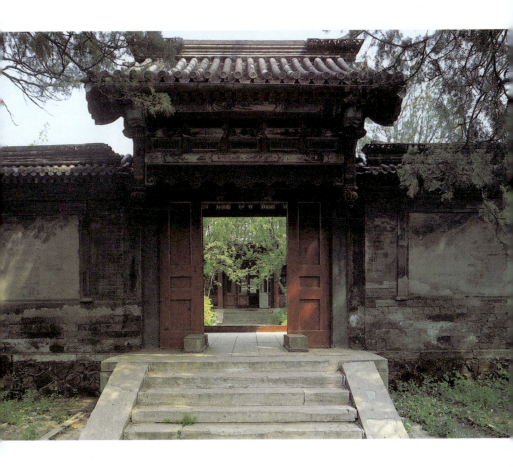

图版 2 北京后海西街某宅垂花门

垂花门位于四合院住宅的内院和前院之间,因有两个垂花柱而得名,常带有华丽的彩画和雕饰。门内是主要的生活起居空间。

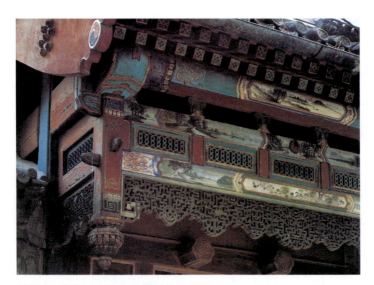

图版3 北京后海西街某宅垂花门彩画

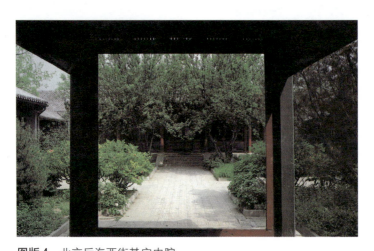

图版4 北京后海西街某宅内院

从垂花门向内院望去,可见树影扶疏、环境优美。

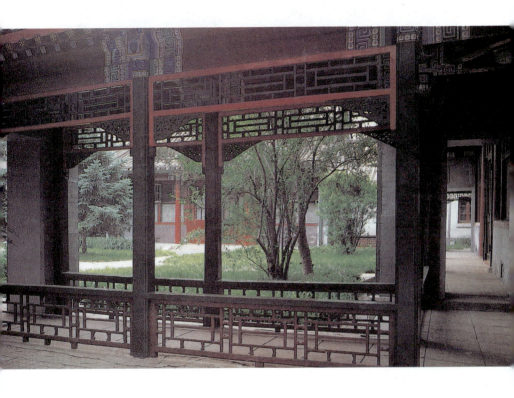

图版 5 北京圆恩寺街某宅院内抄手游廊

　　位于四合院的四角，呈曲尺形将正房前廊同厢房前廊连接起来，便于雨天通行，同时有装饰作用。

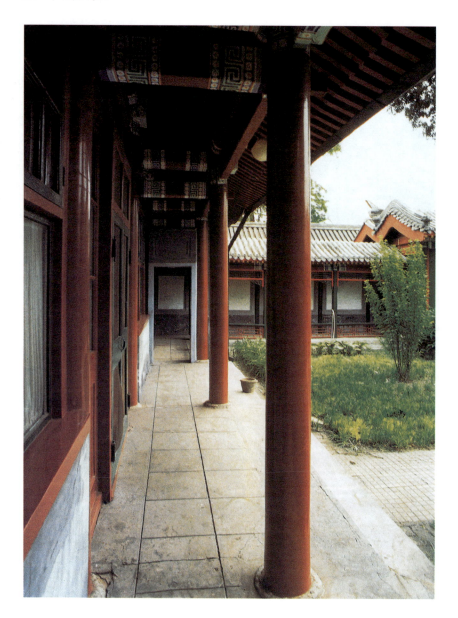

图版 6 北京圆恩寺街某宅厢房前廊

　　院内正房、厢房都有前廊,并同四角的抄手游廊相连,雨天可畅行无阻。廊内梁、枋绘有简单的彩画。

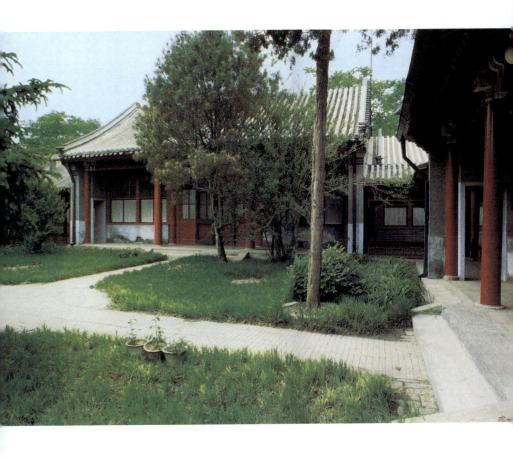

图版 7　北京圆恩寺街某宅

　　大型的四合院住宅，正房坐北朝南，同东、西厢房和南面的垂花门花墙围成内院，院内种植花木，形成宁静的居住气氛。

图版8　吉林朝鲜族民居

朝鲜族民居常在小山脚下或沿主要道路成行成列平行分布组成村落，在自然环境中构成有秩序的规则之美。

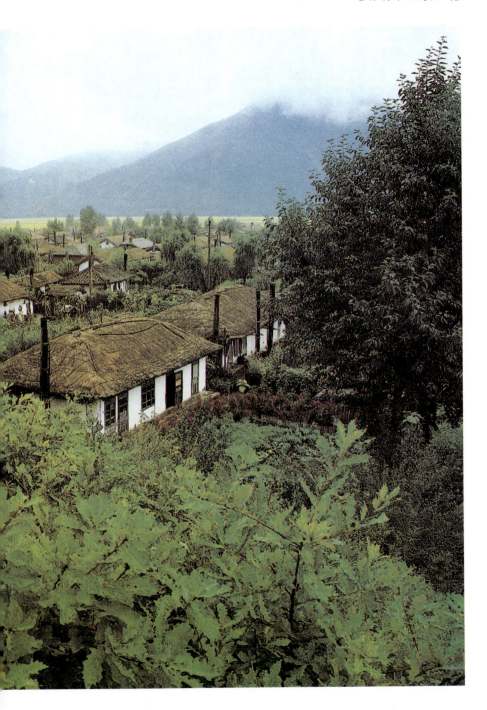

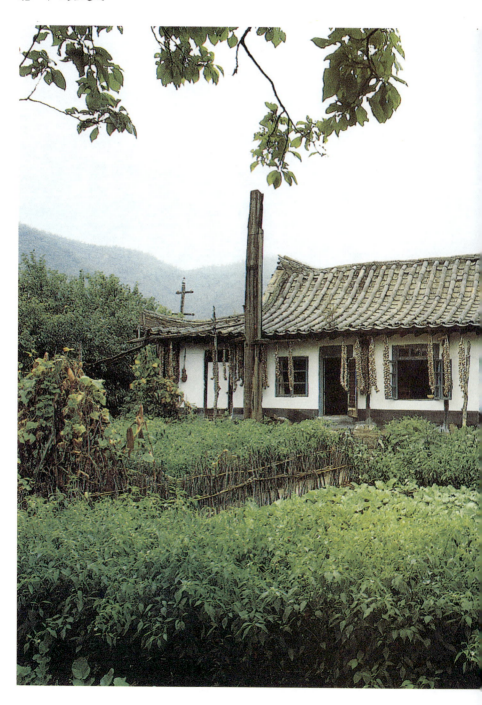

吉林朝鲜族民居　**43**

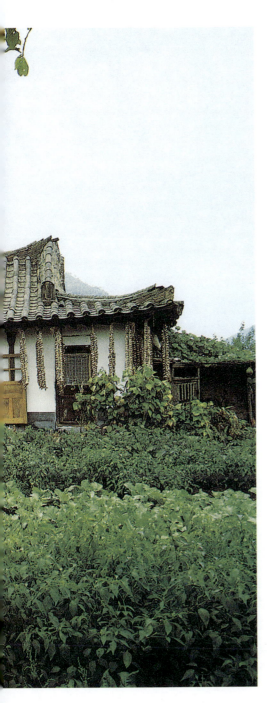

图版 9　吉林朝鲜族民居

　　在农村每户民居多由单栋房屋构成，屋前屋后即是菜圃，房屋低平，瓦屋顶常做成歇山式，坡度平缓，墙面粉刷成白色，露出木柱本色，表现出雅致朴素之美。

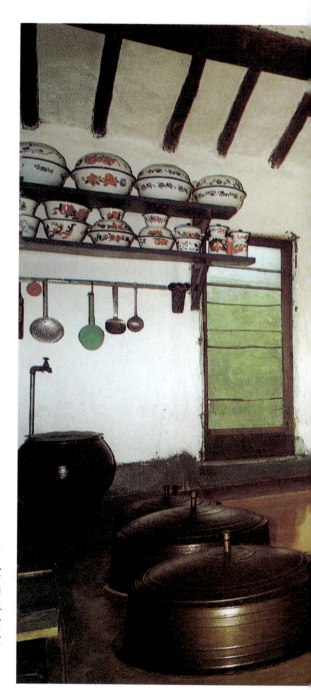

图版10 吉林朝鲜族民居内景

在农村中民居不设院落,室内是全家的活动中心,整个室内地面抬高做成火炕形式,同炉灶表面取平,在做饭的同时取暖。室内地面清洁光亮,构成舒适的室内生活环境。

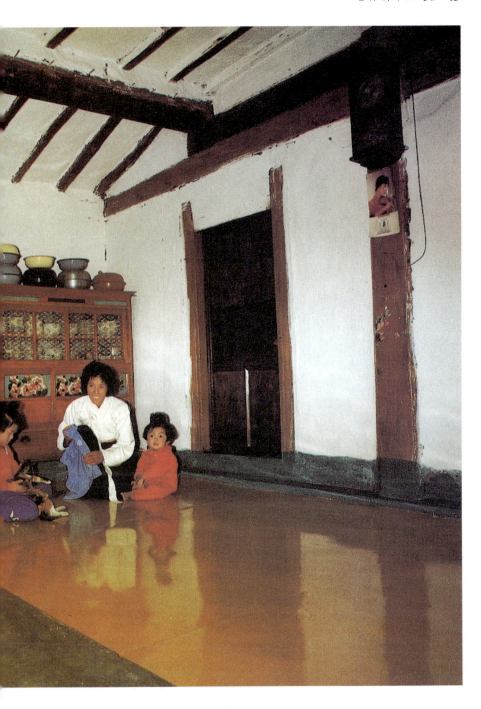

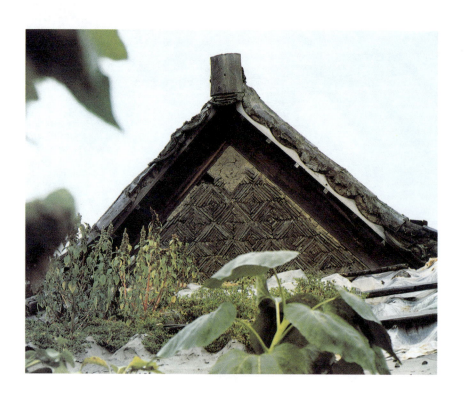

图版11 吉林朝鲜族民居屋顶山花

在歇山式屋顶山花上做出几何形纹饰,手法简单朴实。

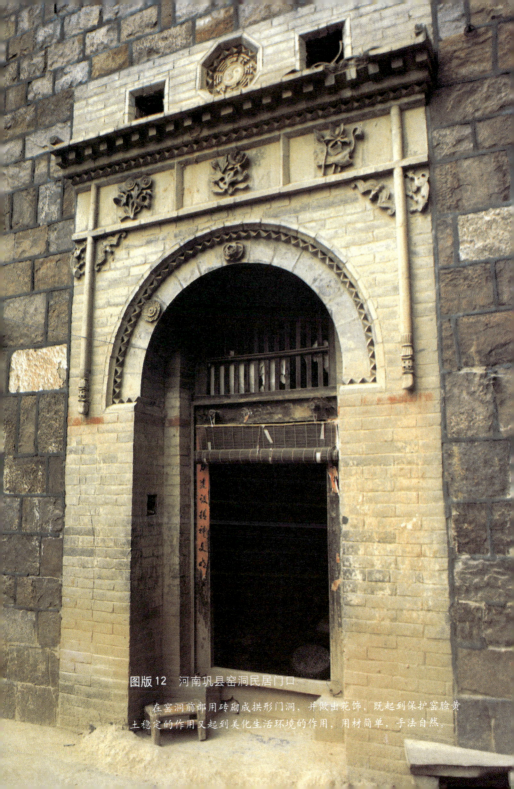

图版12 河南巩县窑洞民居门口

在窑洞前部用砖砌成拱形门洞,并做出花饰,既起到保护窑脸黄土稳定的作用又起到美化生活环境的作用,用材简单,手法自然。

图版13　河南巩县下沉式窑洞民居

　　下沉式院落中有充足的空气和阳光,成为人们活动的中心,是人工开辟的生活环境。

河南巩县下沉式窑洞民居

河南巩县下沉式窑洞民居　**51**

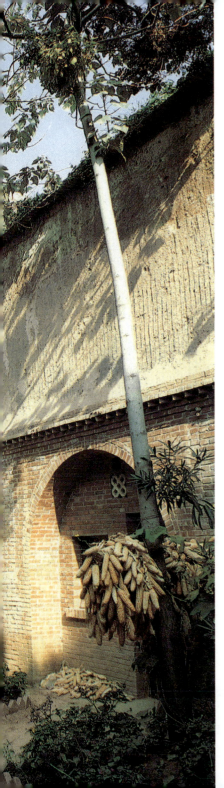

图版14 河南巩县下沉式窑洞民居

　　在黄土原顶向下挖掘矩形深坑做成院落，在坑壁四面横向挖掘窑洞居住，院内种植花木，同上面的自然环境融成一片。

图版15 河南巩县下沉式窑洞民居

在开挖的院落四周挖掘窑洞可供居住,窑洞顶部可做晒场,是一种充分利用黄土自然资源、人工开辟生活空间的好形式。工程技术与空间艺术在此得以紧密结合。

河南巩县下沉式窑洞民居 53

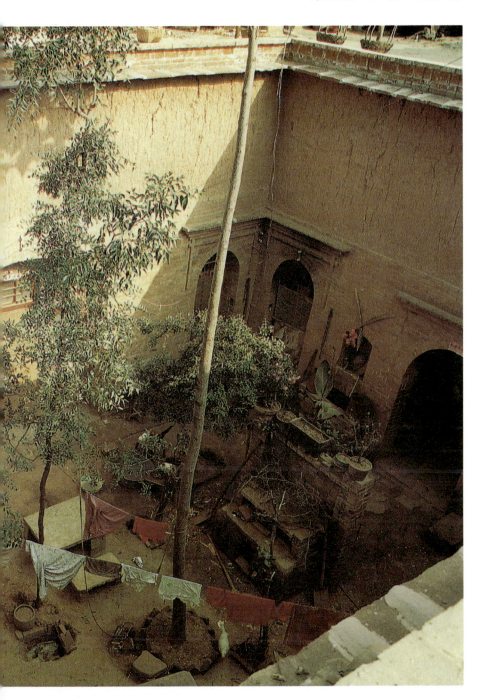

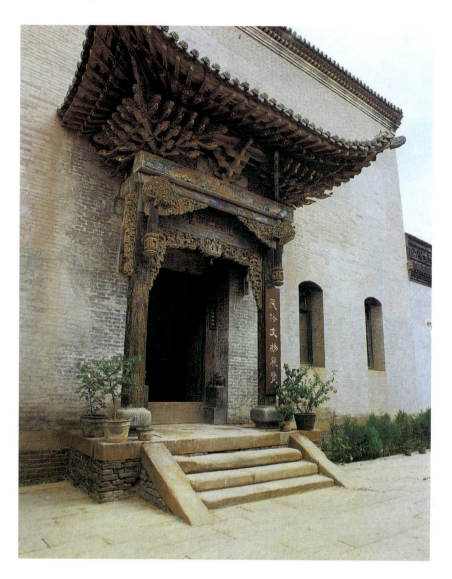

图版16　山西祁县乔家堡乔宅

此宅为一大型住宅，建于清代末年。全宅占地8724平方米，大小院落共计19个，分为五个住宅组及一个花园，另设祠堂一座。住宅中为一通道，直对祠堂，道北设大型住宅两组及花园，道南设中型住宅三组。大型住宅组设正院与偏院，入口房屋及正房为两层楼，余均为平房。环绕全宅布置有更道与更楼。图示为二号院正院的门楼。

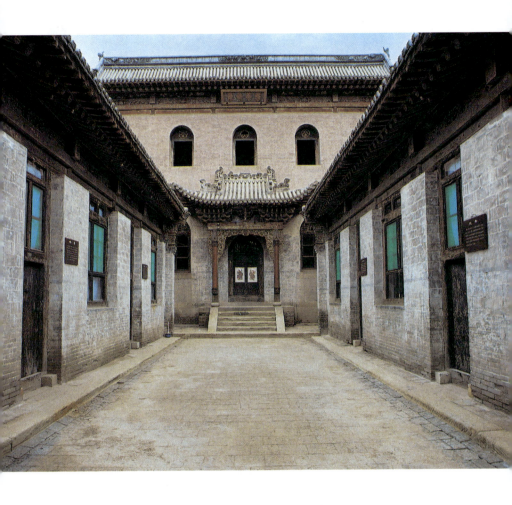

图版17　山西祁县乔家堡乔宅一号院

　　正院的最后一进为一狭长院落,正房五间,两层楼,楼下为客厅;厢房为五间,作为卧室。正房入口处配有雕饰复杂的门罩,以突出其在功能上的主导作用。

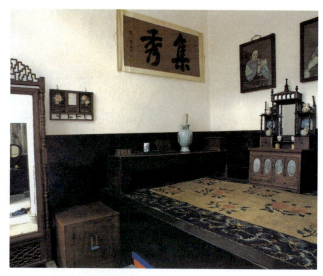

图版18 山西祁县乔家堡乔宅二号院居室内景

居室设在东西厢房，多为套间，外间为起居室，内间为卧室，只在面向院落的一侧开设门窗。由于房间进深较浅，故室内光线明亮。卧室中靠后檐墙设炕，这种布置法与河北民居习惯不同。

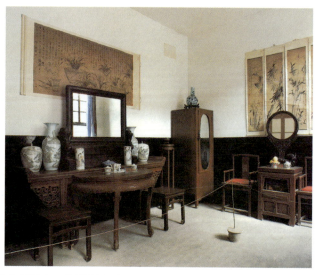

图版19 山西祁县乔家堡乔宅二号院居室内景

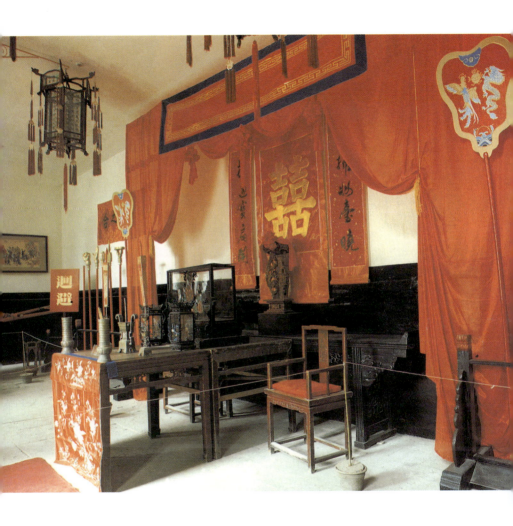

图版 20　山西祁县乔家堡乔宅二号院喜堂

住宅最后一进为客厅，是全宅进行婚丧嫁娶、节日聚会及待客之处。为一三开间的敞厅，门窗开设在前檐。遇有活动可在客厅内增设装饰陈设。图示为结婚时的喜堂布置。

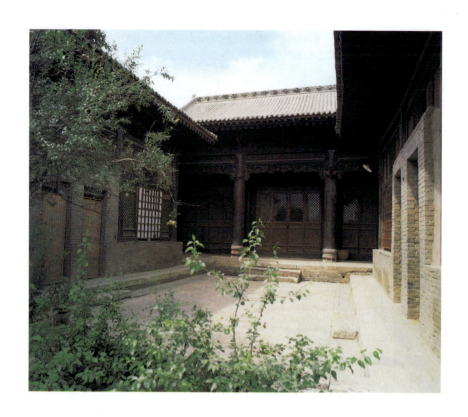

图版21　山西襄汾丁村民居二号院

　　该住宅建于明万历四十年（公元1612年），为国内现存极少数明代民居实例之一。正房、厢房皆为三间。正房有廊，檐柱粗大，配有挂落斗栱，前檐设斜方格棂花槅扇门，屋面为两坡顶。厢房进深较浅，故皆分隔作为两间使用，屋面为单坡顶。原来院中尚有垂花门一座，现已毁。整座住宅结构坚牢，风格古朴、稳重。

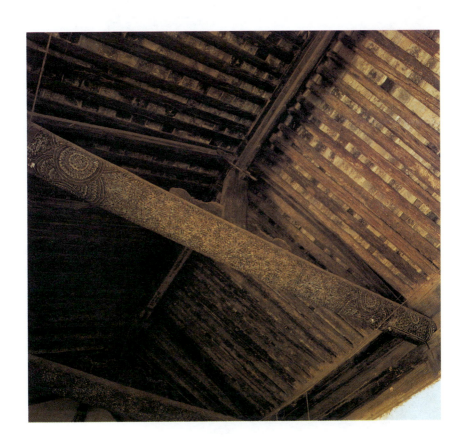

图版22　山西襄汾丁村民居三号院正房彩画

　　该住宅建于明万历二十一年（公元1593年）。结构用料较大，柱径粗壮，屋架采用原木。前檐尚保留明代槅扇门，有各类棂格图案六种。梁架额枋绘有简素的彩画，以灰色作为底色，黑白线描绘花卉、宋锦等图案，整条梁枋满布团花，无枋心、箍头的区分。风格素雅、大方，为民居彩画的优秀实例。

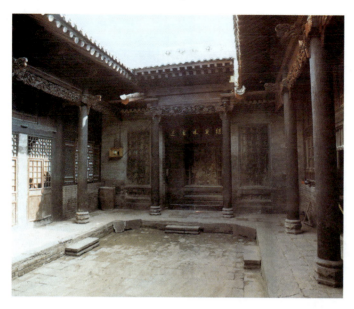

图版23 山西襄汾丁村民居八号院

该住宅建于清雍正九年（公元1731年），为一座小型三合院。院南面为一垂花门，对着垂花门的外院墙壁上设置一幅精美的砖雕照壁，而大门则开设在外院的侧面。住宅面积虽小，但同样做到布局的隐蔽性，又兼顾到主轴线上建筑的对景与变化。图示为院中的垂花门。

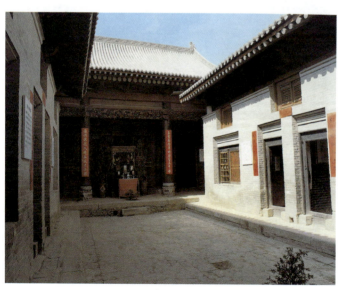

图版25 山西襄汾丁村民居十一号院

该院正房较高大，雕饰繁多，额枋与柱础上皆有复杂的花卉图案，反映出清中叶以后，富裕住户对民居审美观念的变化。厢房为三间破为两间使用，顶部有阁楼，用以庋藏杂物。

山西襄汾丁村民居 **61**

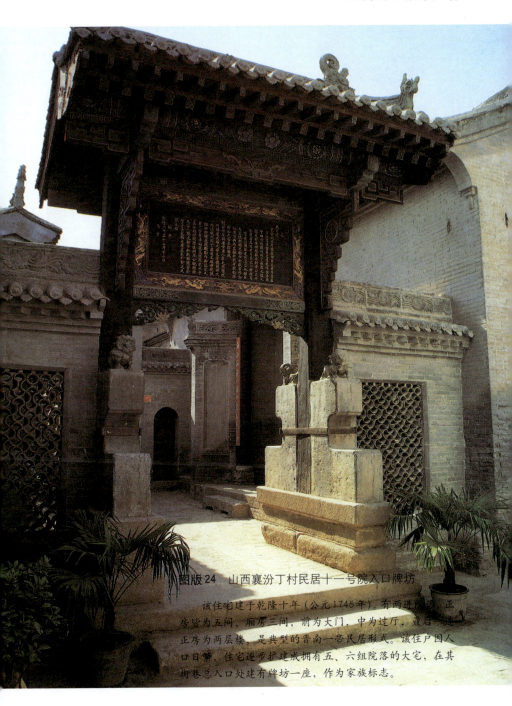

图版24　山西襄汾丁村民居十一号院入口牌坊

该住宅建于乾隆十年（公元1745年）。有两进院落，正房皆为五间，厢房三间，前为大门，中为过厅，最后一进正房为两层楼，是典型的晋南一带民居形式。该住户因人口日繁，住宅逐步扩建成拥有五、六组院落的大宅，在其街巷总入口处建有牌坊一座，作为家族标志。

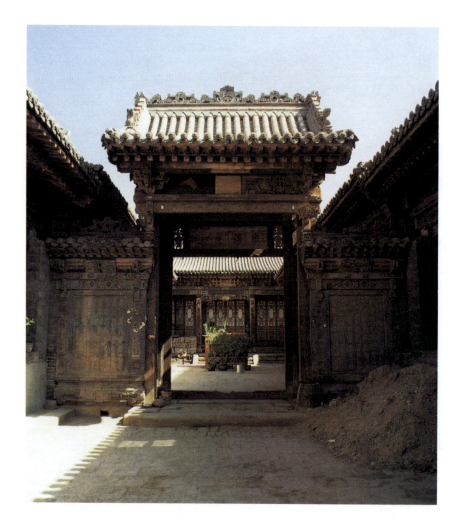

图版 26　山西太谷县上观巷一号

　　此宅全部为平房,呈南北长、东西短的狭长四合院布局形制。正房五间,厢房为八间连檐通脊房,里五外三,中间以垂花门分隔为内外两院,住宅大门开设在正中。最具特色的是全部院落围以高墙,从外部无法窥知内部建筑状貌,仅从入口门楼的艺术装修质量推测住宅的规模,表现出极大的封闭性。为了美化围墙,在墙上部开设一些盲窗,或堆砌瓦花、砖花等。正厢房皆为一面坡屋顶,并做出马鞍形曲线,这也是地区民居特色之一。

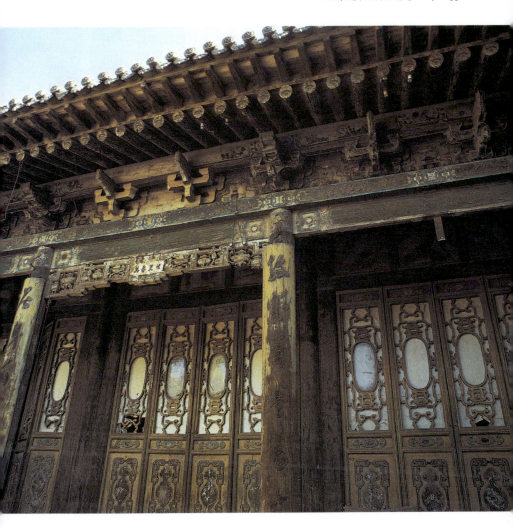

图版 27 山西太谷县上观巷一号正房装修

　　太谷地区经济发达,住宅的装修质量亦较高,在梁枋及门扇裙板上多有木质贴络花饰,门窗棂格花饰多为自由式的乱纹或如意纹图案。在垂花门的侧墙上亦有不少砖雕,该院雕的是百寿图。

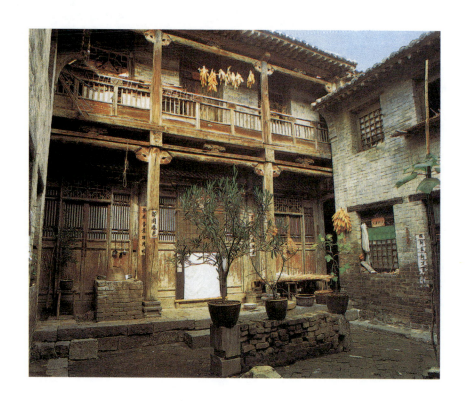

图版28　山西阳城润城镇民居

润城镇是尚保存着明代布局特点的小镇,镇墙周围为沁水所围绕,城区作椭圆形,仅在南面开设一座门口,镇内街巷无一直通巷道。从防卫角度看,该镇地形险阻,易守难攻。镇内民居多为四合院式,但正房、厢房多为两层或三层,布置紧凑。正房多有木柱前廊。菱花槅扇门窗、帘架、栏杆等精美装修亦多集中在正房,并配以月梁、插栱、荷叶墩等细部雕饰,主次建筑十分明显。

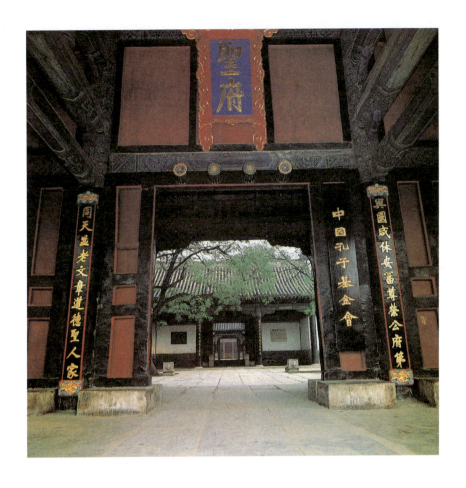

图版 29　山东曲阜孔府大门

孔府大门，清代建筑，三间三门，悬山顶。门前左右设上马石和石狮各一，上悬"圣府"门匾。

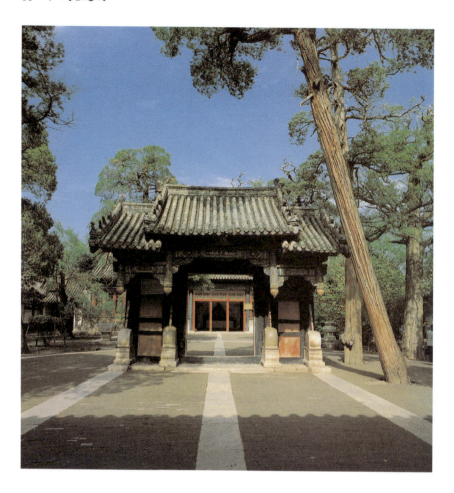

图版 30　山东曲阜孔府仪门

仪门,为孔府第三道门,明代中期建筑。三间垂花门,上悬"重光之门"门匾。

山东曲阜孔府

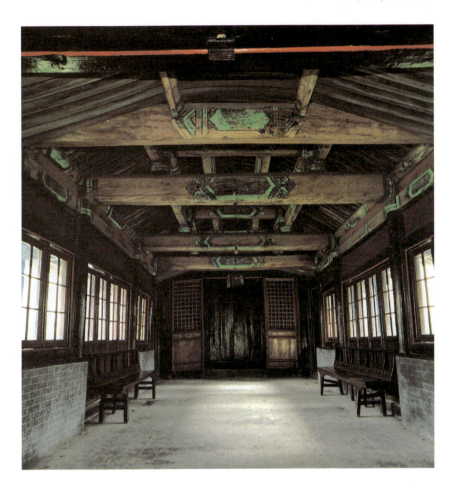

图版 31　山东曲阜孔府后串堂

孔府后串堂，是连接二堂的通道，三者形成工字形平面。梁架上彩画为松文地青绿旋子，枋心用花卉，虽系近代重画，仍存明代构图遗意。

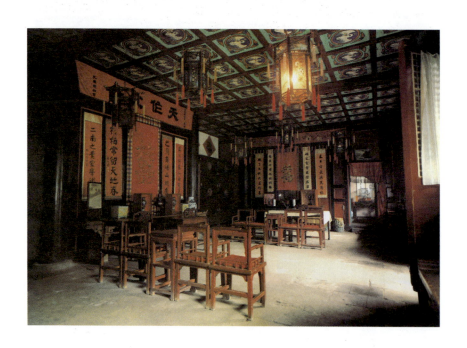

图版 32 山东曲阜孔府后堂

孔府后堂室内布置,仍按20世纪40年代原貌。

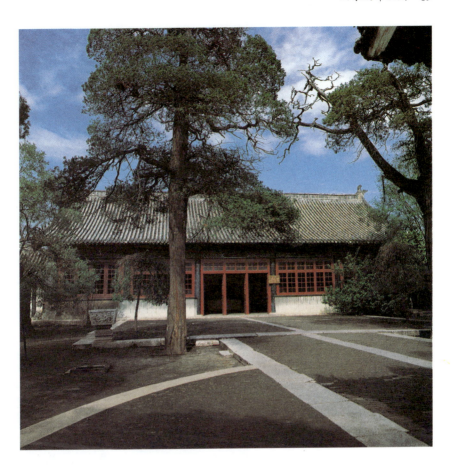

图版 33　山东曲阜孔府红萼轩

　　红萼轩，位于孔府西路，清代建筑，系孔府主人读书、待客之所。前有露台，院内配植花木，富有生活居住气息。

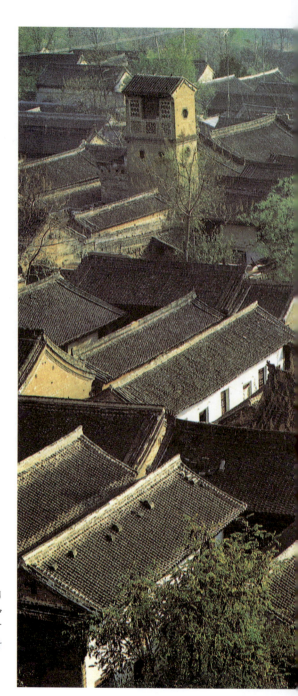

图版 34 陕西韩城党家村鸟瞰

党家村位于一黄土崖下，村内民居都用砖墙瓦顶，由正房、厢房和倒座组成狭长的院落，鳞次栉比，可由小巷通达，表现出规则和韵律。村中小楼突起，丰富了轮廓线。

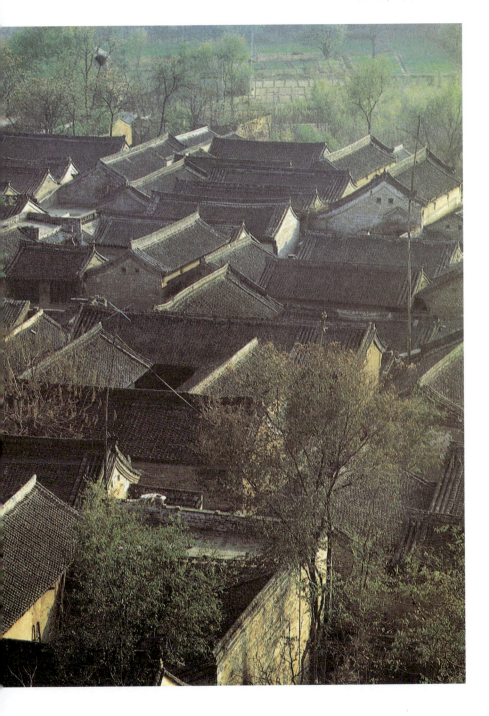

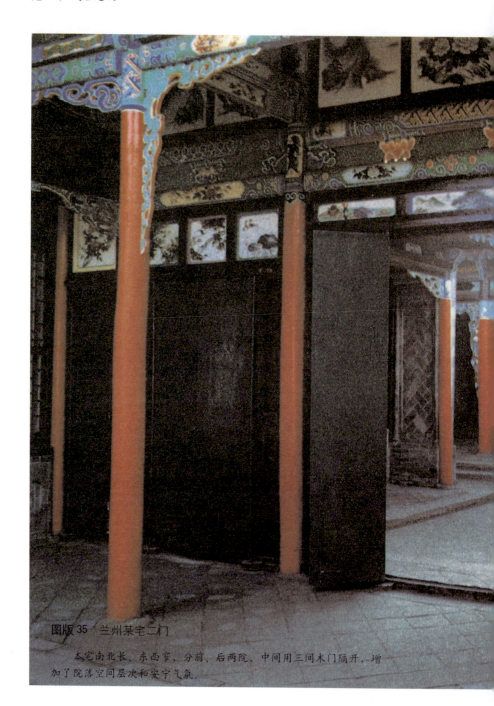

图版 35　兰州某宅二门

本宅南北长、东西窄，分前、后两院，中间用三间木门隔开，增加了院落空间层次和安宁气氛。

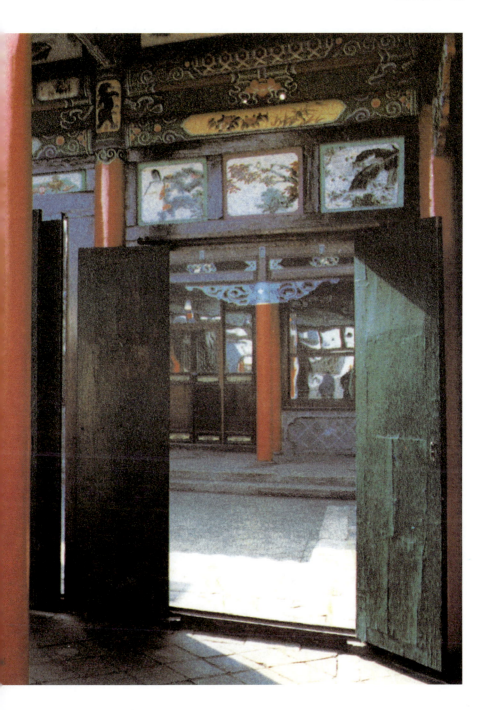

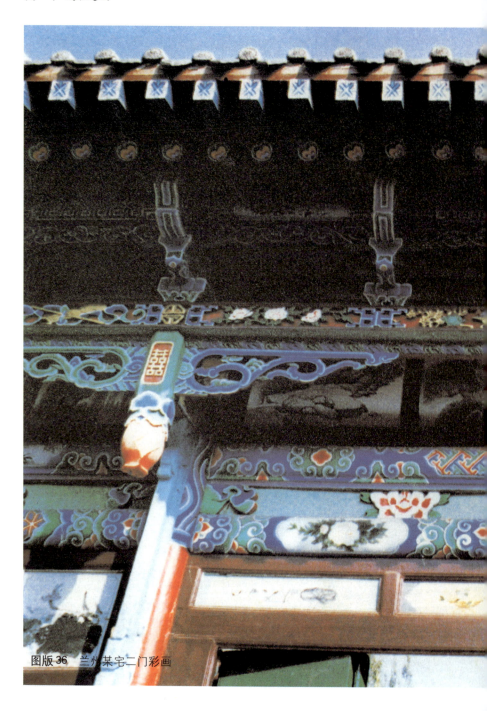

图版36 兰州某宅二门彩画

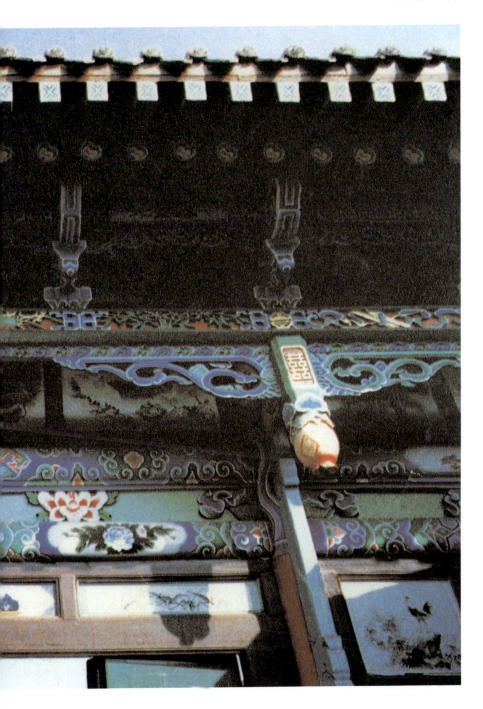

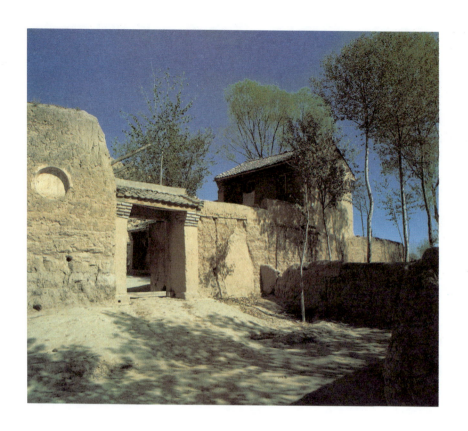

图版37 宁夏回族民居外貌

院落比较宽敞,坐北朝南布置正房三至五间,院落西南角底层用土坯砌窑洞,二层建屋两间可供居住,保留了窑房结合的特点。

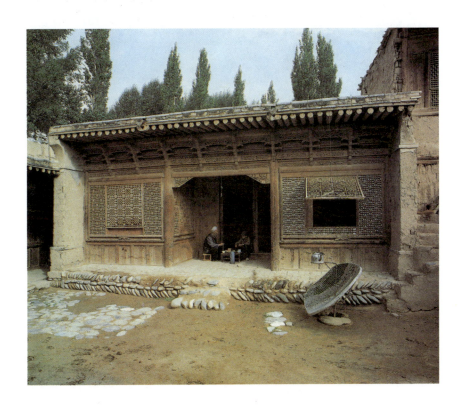

图版 38 青海循化撒拉族自治县民居

正房坐北朝南,卵石台基,土坯墙,木构架,平屋顶。明间装修退后形成凹廊,次间装木格子窗,木板槛墙。院落用夯土高墙围绕,对外封闭。

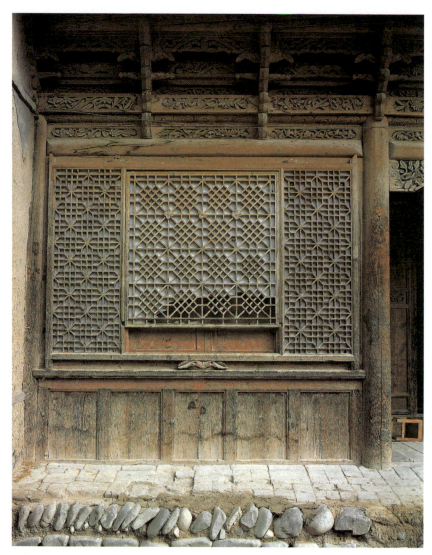

图版 39 青海循化撒拉族自治县民居外檐装修

青海循化撒拉族自治县民居、青海同仁县过日麻村某宅　79

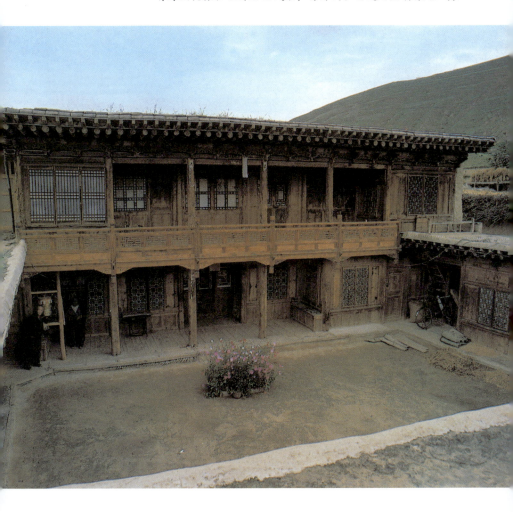

图版 40　青海同仁县过日麻村某宅

　　本宅为藏族民居，土坯墙，木构架，平屋顶，四合院，受当地撒拉族民居影响，但正房为二层。

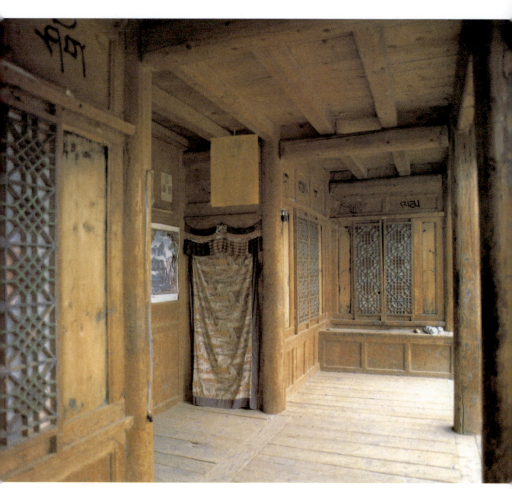

图版 41 青海同仁县过日麻村某宅一层廊下

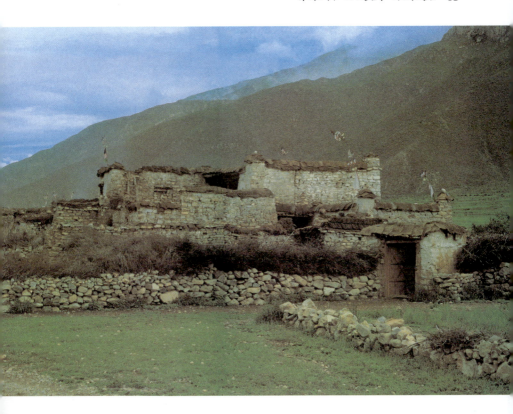

图版 42　西藏民居

利用当地产块石砌筑，同周围环境粗犷、雄浑的格调相谐调。

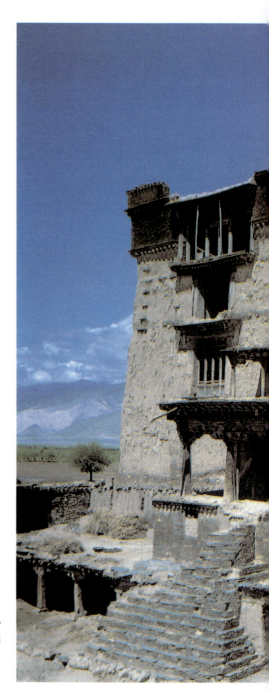

图版43　西藏穷结县朗色林住宅

　　本宅是一座大型民居，砌石墙，木楼面，五层平顶。底层为堆放饲草粮食的辅助用房，上层为居室及经堂。

西藏穷结县朗色林住宅

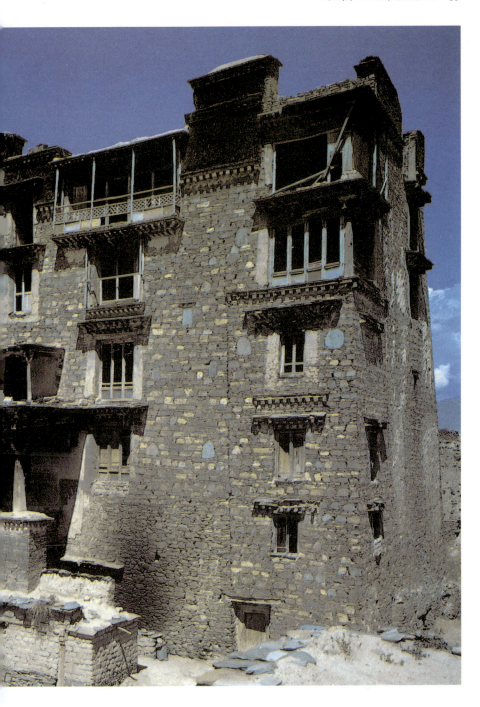

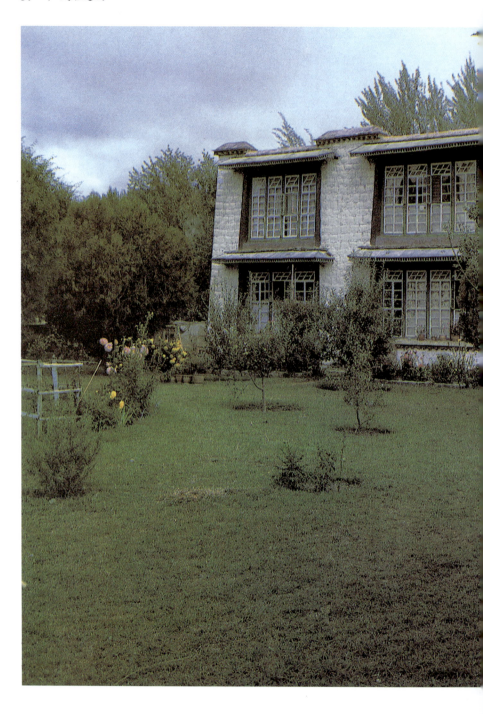

西藏拉萨某宅 **85**

图版 44　西藏拉萨某宅

　　本宅是一座中型民居，位于有绿化的庭院之中，块石砌墙，上层平屋顶，朝南开大片玻璃窗以争取阳光，白色墙面同黑色窗套对比强烈。

民居建筑

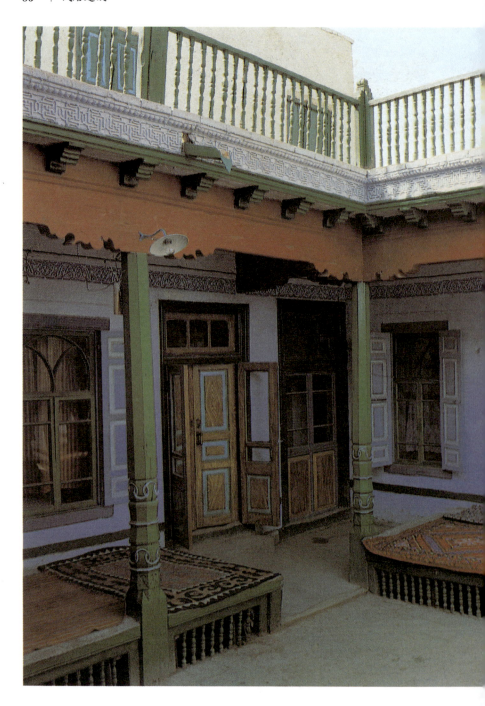

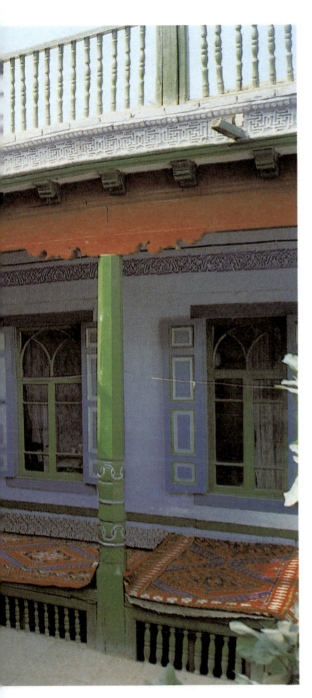

图版45 新疆喀什维吾尔族民居

喀什地区天旱少雨,居民喜爱户外生活,民居院落四周设廊,廊下砌土炕,上铺地毯,是平时接待客人及家人活动之处。

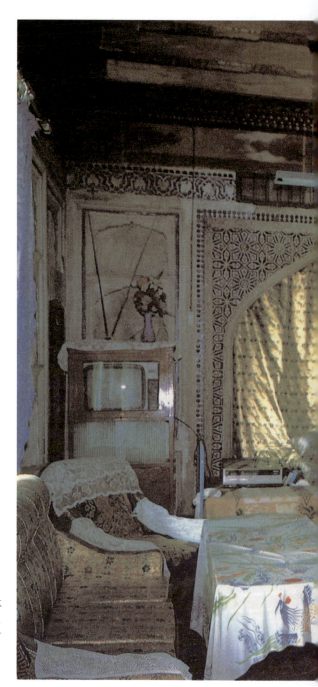

图版 46 新疆喀什维吾尔族民居室内

维吾尔族民居室内壁面做成大大小小各种尖拱状壁龛，外贴石膏花饰，既是装饰又有实用价值。

新疆喀什维吾尔族民居

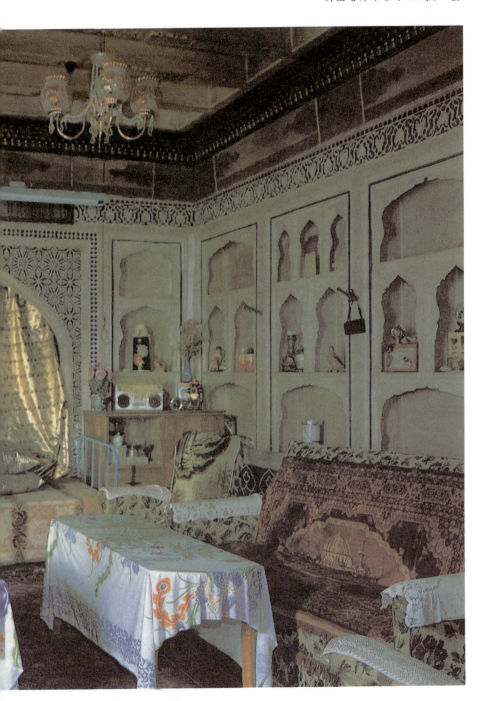

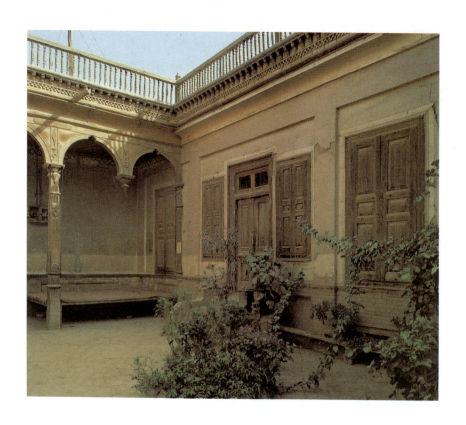

图版47 新疆喀什维吾尔族民居

房屋用厚土坯墙承重,平屋顶,院内设廊,并种植葡萄等果木。

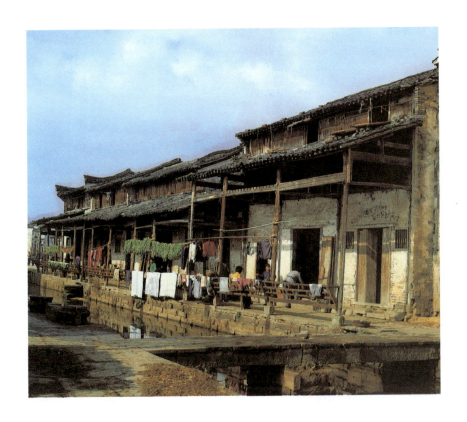

图版 48 安徽歙县唐模村民居

南方地区多河多水,民居结合水面,是本地民居的特色之一。唐模村民居采取列屋形式,大门朝南,面对小河,房屋两层,屋顶用气楼,利于通风。屋坡呈微曲线,群体轮廓线优美。

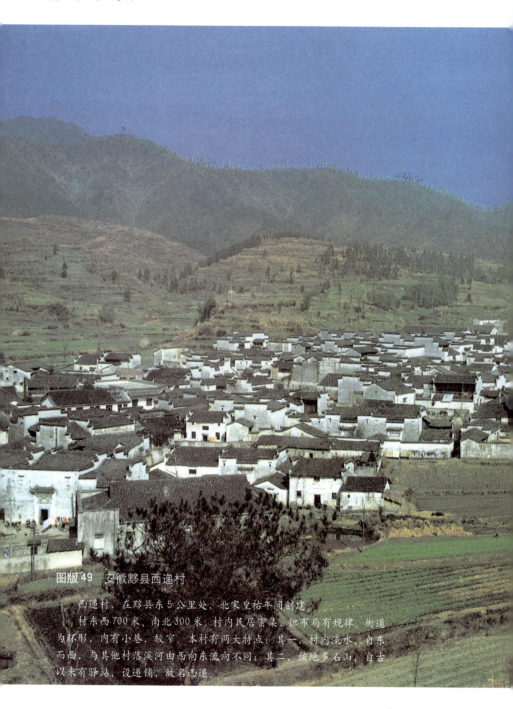

图版49　安徽黟县西递村

西递村，在黟县东5公里处，北宋皇祐年间创建。村东西700米、南北300米；村内民居密集，但布局有规律。街道为环形，内有小巷，较窄。本村有两大特点：其一，村内流水，自东向西，与其他村落溪河由西向东流向不同；其二，该地多石山，自古以来有驿站，设递铺，故名西递。

安徽黟县西递村

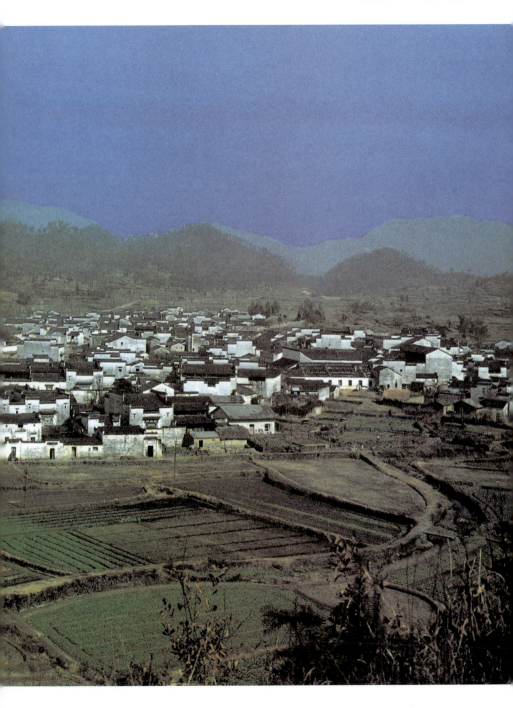

图版 50　安徽黟县西递村民居

　　西递村是徽州地区村落之一，本地文化历史悠久，民居具有皖南特色。它的外观艺术主要表现在：高低错落的体形组合，丰富多变的屋面和山墙，灰瓦白墙的色彩对比以及开敞的挑楼和严谨的大门等重点装饰手法，使建筑与环境结合，创造出典雅、朴实而秀丽的皖南建筑风格。

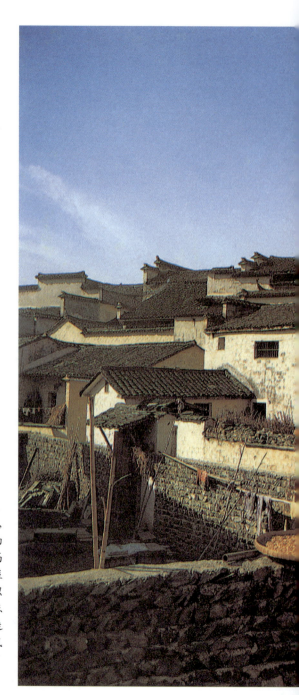

安徽黟县西递村民居

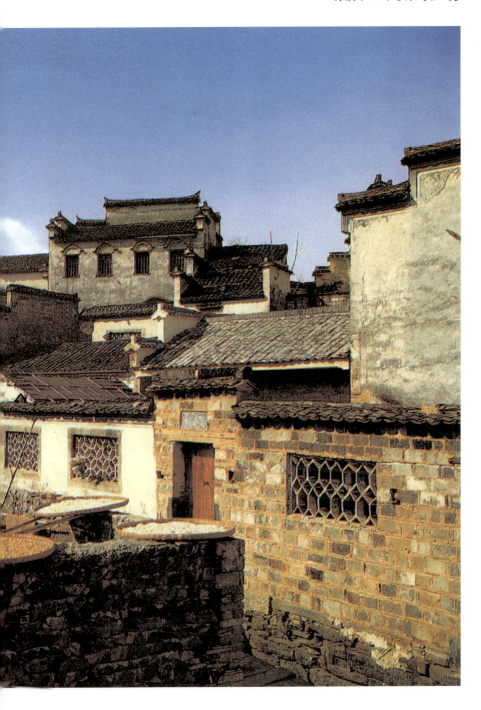

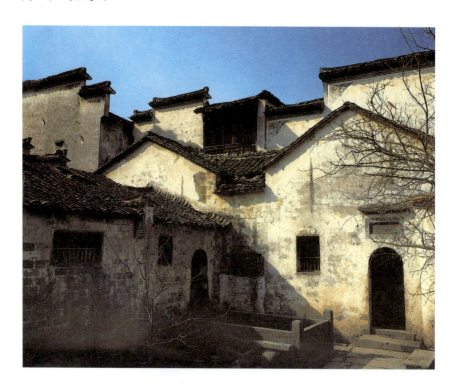

图版 51　安徽黟县西递村胡宅"桃李园"

该园为景德镇盐商胡氏旧居,竣工于清咸丰同治年间。

屋为三进三间,坐南向北。因地形所限,前一进只留有大门一座。东侧为长条形灶间及起坐间。再东即为宅园"桃李园"。园内有花台、水池,布局亦雅。后进房屋辟为书室。

建筑物为两层楼房,门窗、槅扇、屏门、栏杆均附有木刻雕花和边框,雅静墨香,风格别致。中门匾额为石刻楷书"桃华源里人家",系黟县人汪士道所书。全幢建筑颇具典雅之风。

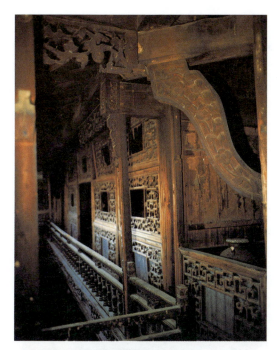

图版52 安徽黟县西递村胡宅前楼

胡宅前楼,清代晚期所建。其特点是,厅堂二层挑出檐廊,起交通、通风作用;所有构架和装修,均采用刻工精细的雕饰。

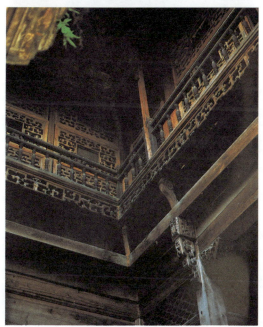

图版53 安徽黟县西递村胡宅后楼

胡宅后楼,清代晚期所建。其特点是,所有门窗槅扇、栏杆栏板以及挑木、楣檐均用玲珑通透的木刻雕花,图案清晰,工艺精致。

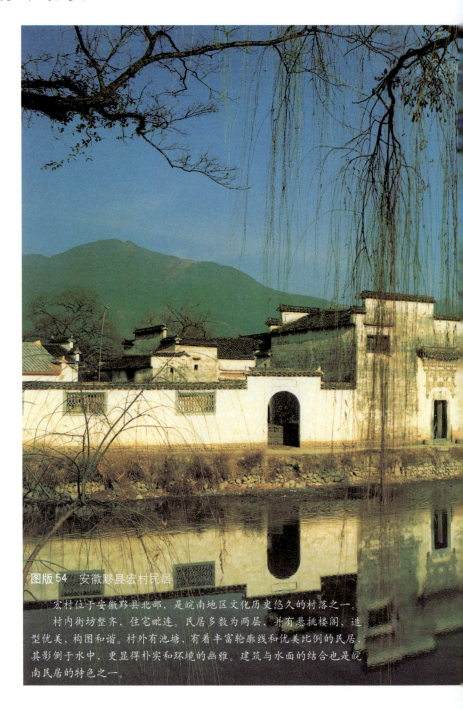

图版54 安徽黟县宏村民居

宏村位于安徽黟县北部,是皖南地区文化历史悠久的村落之一。
村内街坊整齐,住宅毗连。民居多数为两层,并有悬挑楼阁,造型优美,构图和谐。村外有池塘,有着丰富轮廓线和优美比例的民居,其影倒于水中,更显得朴实和环境的幽雅。建筑与水面的结合也是皖南民居的特色之一。

安徽黟县宏村民居

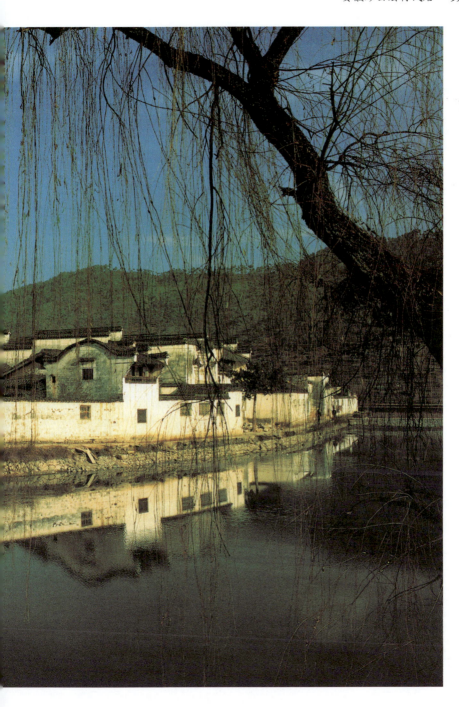

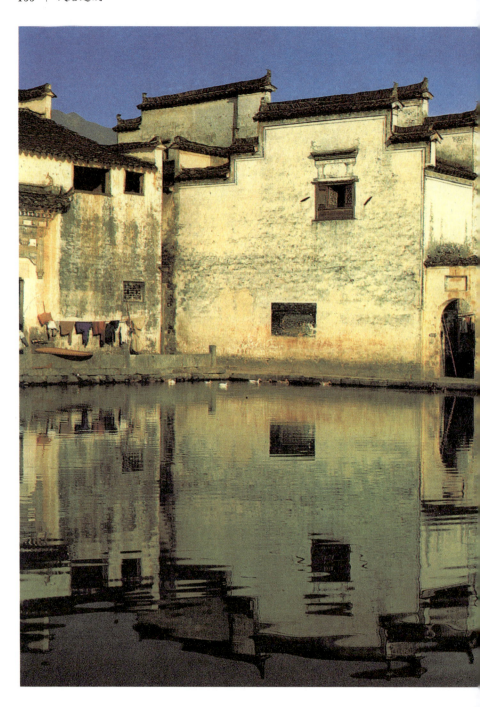

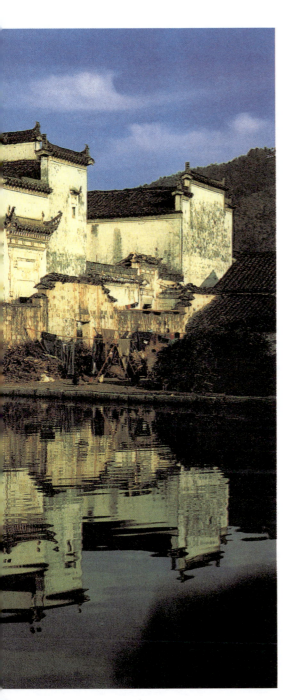

图版55 安徽黟县宏村民居

　　宏村民居多数为两层,粉墙、灰瓦、硬山屋顶。墙尖常做成马头墙,其檐脊为长条,可长可短,富于变化,端部作昂首状。它以光洁平整的墙面,不同形状的山墙和不同大小的门窗进行有机的组合,使民居具有错综变幻的外形和简朴素雅的风格,这就是皖南民居的艺术特色。

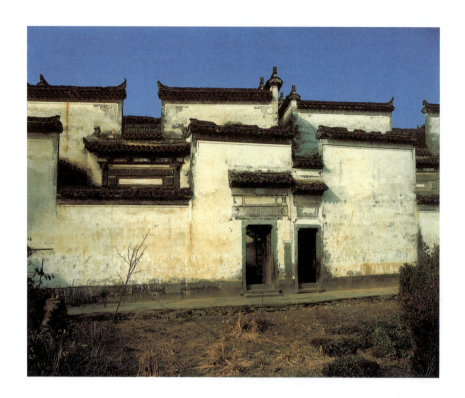

图版 56　江西婺源县延村民居

　　婺源县,原属安徽徽州地区,古老文化深厚,民居保留有皖南风格。
　　延村是婺源北乡大村之一,人口多,住宅密。其特点为:四合院、浅天井、两层屋、带门楼、白壁面、马头墙。明代民居屋较矮,清代民居多装饰。
　　本图片是延村某宅的外形,轮廓丰富,组合和谐,造型优美,具有浓厚的地方特色。

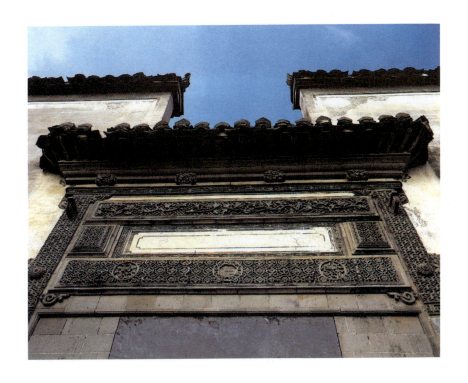

图版 57　江西婺源县延村民居门楼细部

　　延村民居门楼是重点装饰部位之一。墙身、基座、门楣均为石砌，外部用青砖贴面，表层光洁细腻。额枋部位为石框砖雕图案枋心。整座门楼造型坚实秀丽。

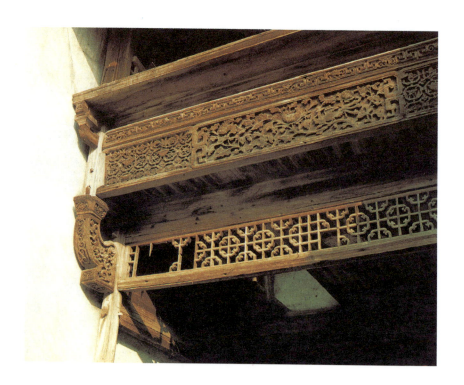

图版 58　江西婺源县延村民居装修

装修也是延村民居特色之一。本图为延村某宅厢座二楼栏杆、栏板装修，两侧用透雕挑木承托。栏板下有横披，呈亚字形图案。整个装修，凹凸分明，简繁对比恰当。

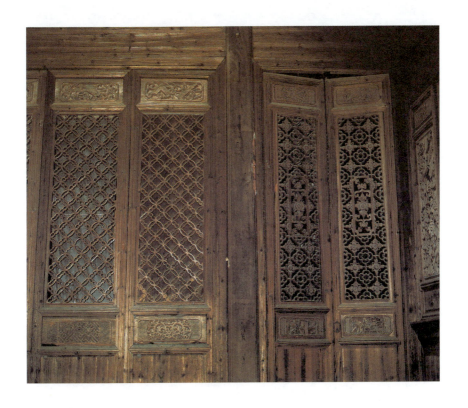

图版 59　江西婺源县延村民居装修

图为延村某民居厅堂的槅扇装修,格心用金钱图案,角叶、看叶都用铜片镀金,雕饰精致,色彩华丽。

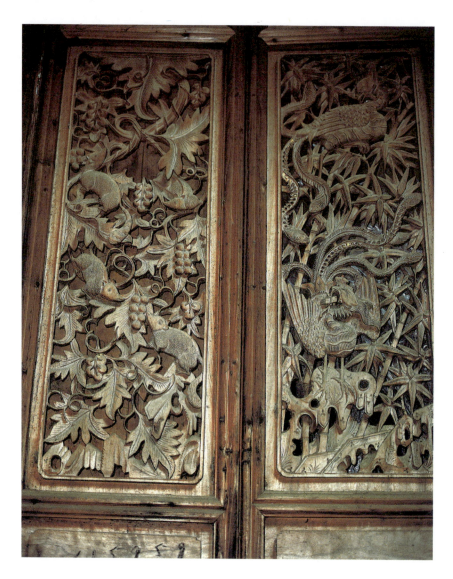

图版60　江西婺源县延村民居装修

　　图为延村某民居厅堂的槅扇装修，格心用凤、象、卷草、云纹等吉祥鸟兽题材镂雕做成，工细形美，富有艺术性。

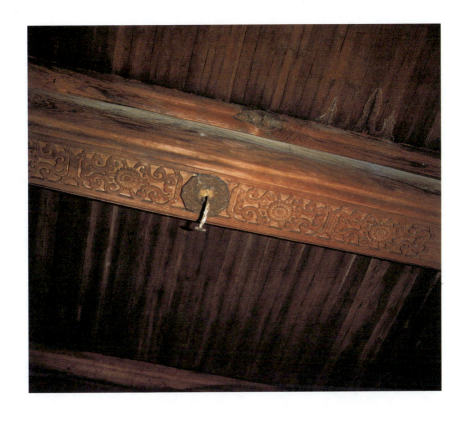

图版61　江西婺源县延村民居桁枋装饰

　　图为延村民居厅堂脊枋雕饰,正中有一圆形图案,下置一铜钩,作悬挂照明的油灯用。

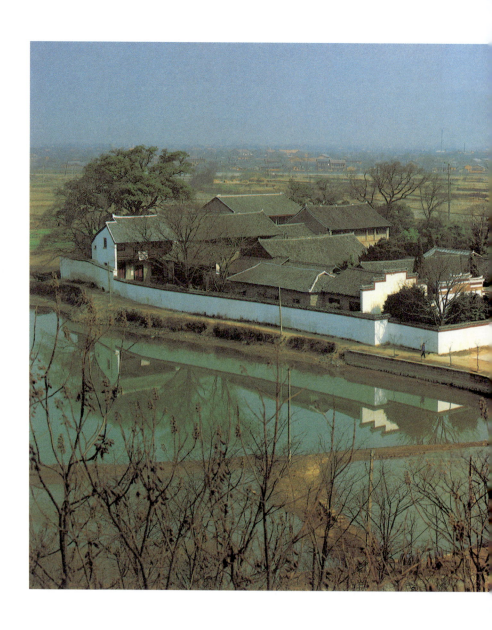

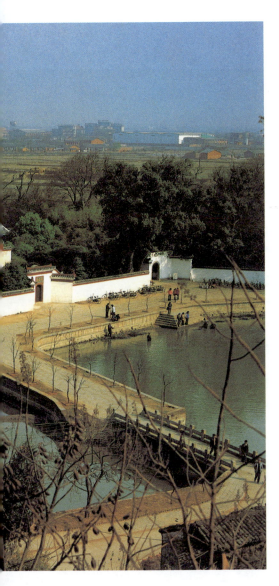

图版62 江西南昌朱耷故居全貌

　　朱耷（公元1626～1705年），道号八大山人，明清之际著名画家。

　　朱耷故居的总体布局分为住宅、书斋和庭园三部分，四周有围墙，墙外为池塘，水面较宽广。远望故居，白墙灰瓦，五檐马头墙尖，坐落在田野水面之上，环境宁静而和谐，富有山村农舍特色。

图版63 江西南昌朱耷故居外观

朱耷故居,两侧为五檐马头墙面,正中为牌楼式拱券大门。白粉墙面上部用红色檐带一条,外观清秀和谐,色彩对比强烈。

江西南昌朱耷故居

民居建筑

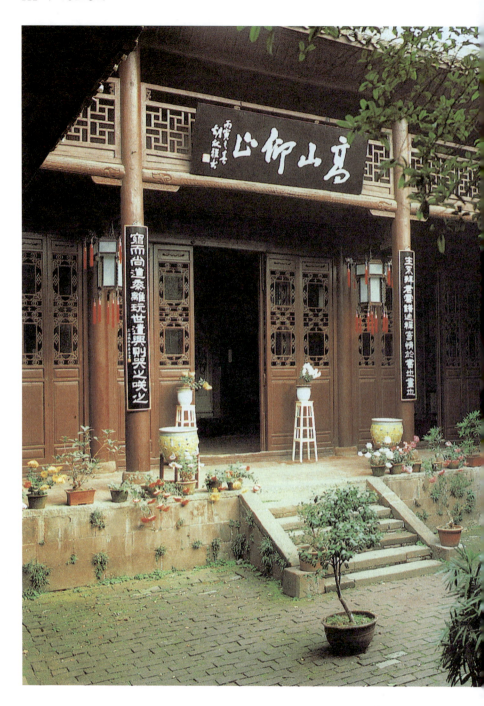

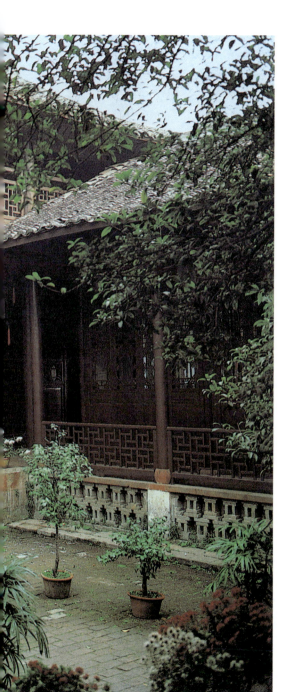

图版64　江西南昌朱耷故居后楼

朱耷故居后楼,两层。楼下为堂屋,日常起居用,楼上原为祖堂。楼前两侧与廊相连,前为庭院。院中绿化,环境清静幽雅。楼内装修简洁,槅扇通透明亮,既有传统特色,又有地方风格。

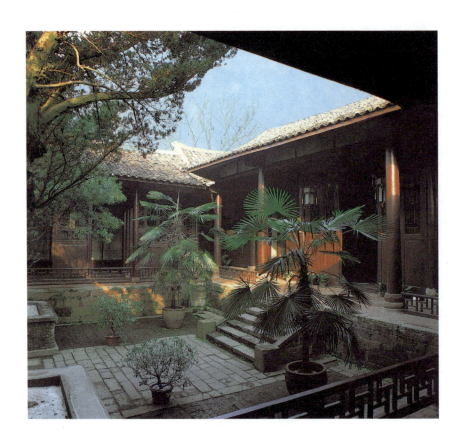

图版65　江西南昌朱耷故居书斋

故居书斋,乃朱耷平日读书之处,单层坡屋。室内陈设一般,外观简朴。

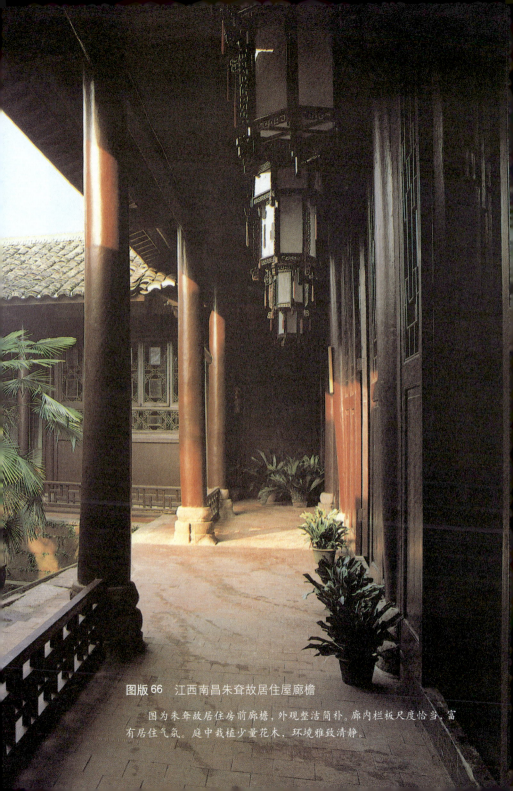

图版 66　江西南昌朱耷故居住屋廊檐

图为朱耷故居住房前廊檐,外观整洁简朴。廊内栏板尺度恰当,富有居住气氛。庭中栽植少量花木,环境雅致清静。

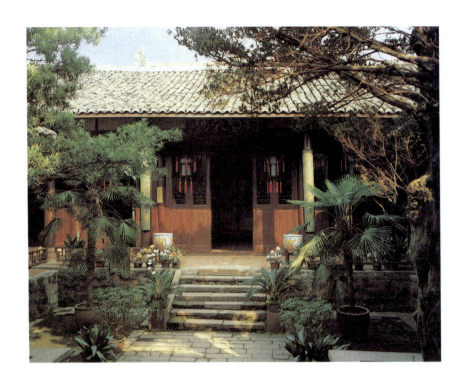

图版67 江西南昌朱耷故居居室

朱耷故居居室,单层平房,外观朴实。院中栽植花木,环境幽静,景色宜人。

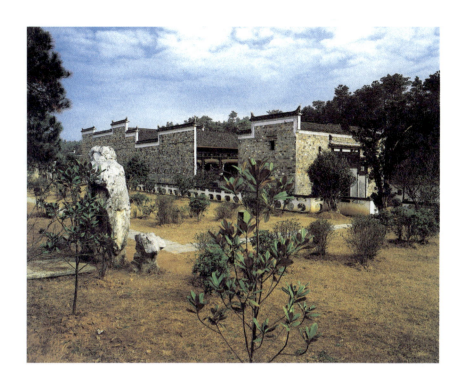

图版68　江西景德镇玉善堂全貌

　　玉善堂，原为江西婺源之祠堂，清道光年间所建，后人迁建于此地。该屋虽为祠堂，由于平面布局和外貌与当地民居相同，故建筑都具有民居的特点。
　　玉善堂为三进院落式平面，外观两侧为高大的封火山墙，做成马头墙形式，有两檐式，也有四檐式。这种多檐变化的马头墙，在本地民居中被广泛采用，是江西民居地方特色之一。

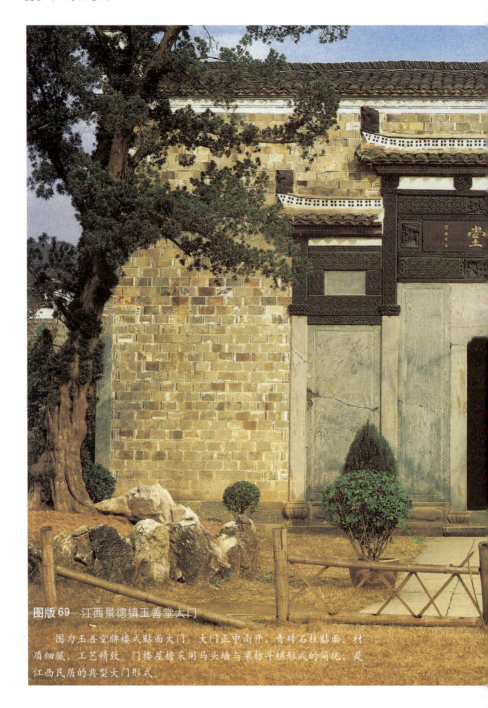

图版69　江西景德镇玉善堂大门

图为玉善堂牌楼式贴面大门，大门正中南开，青砖石柱贴面，材质细腻、工艺精致。门楼屋檐采用马头墙与梁枋斗栱形式的简化，是江西民居的典型大门形式。

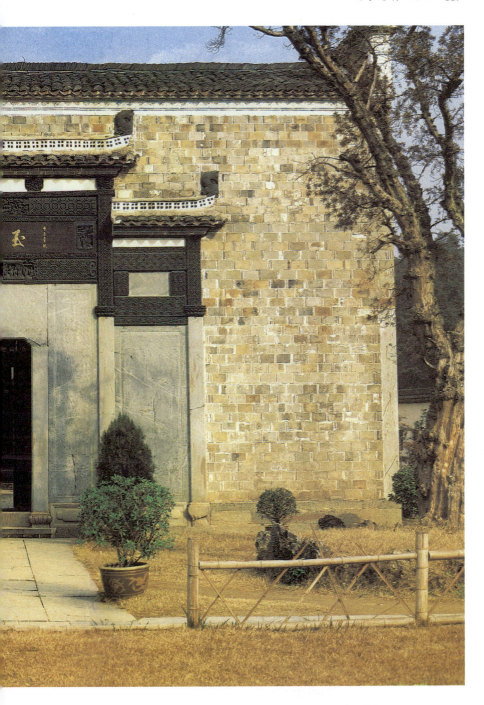

江西景德镇玉善堂

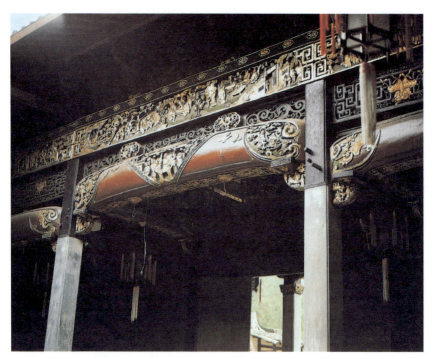

图版70　江西景德镇玉善堂前堂入口

　　玉善堂前堂即大厅的入口。檐下额枋采用月梁形式，木质坚实，雕饰精致，色彩华丽。

图版71　江西景德镇玉善堂前堂檐廊

　　玉善堂前堂檐廊，卷棚顶。月梁采用驼峰形式，其两端作螭首吐水状，以木雕饰，涂以金色，工艺精巧，色彩华丽。

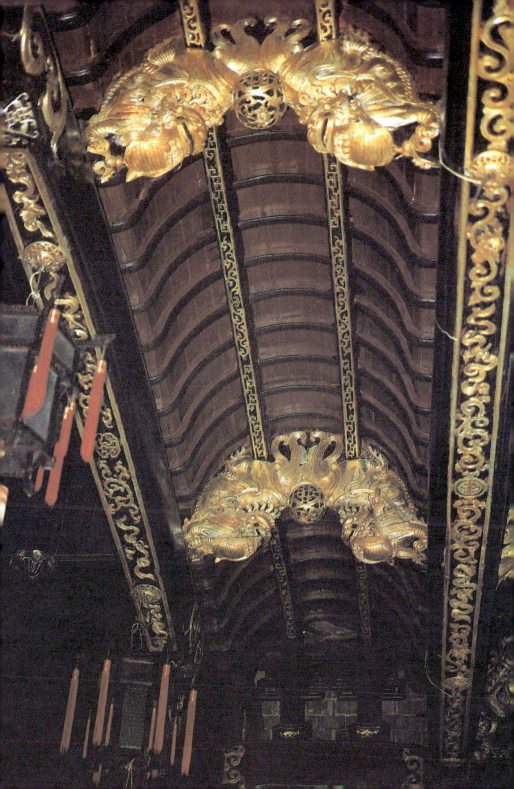

图版72 江西景德镇玉善堂后堂

图为玉善堂后堂室内陈设,为传统的厅堂布局形式。堂内案几桌椅,诗画屏联,一应俱齐。宫灯高悬于上空,梁柱则施以彩雕,图案花纹丰富,色彩鲜艳华丽,有浓厚的地方特点。

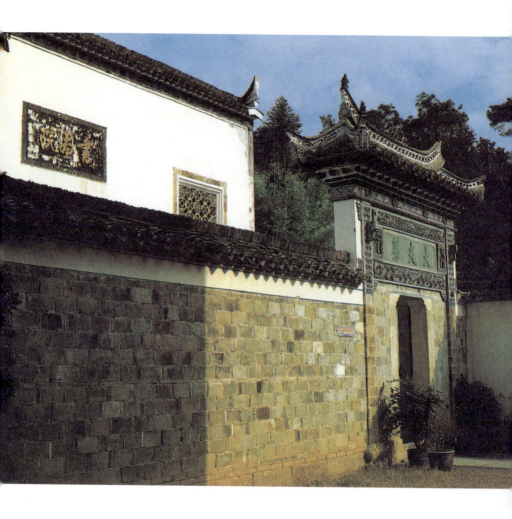

图版 73　江西景德镇黄宅

　　黄宅，建于清道光年间，是黄理的住宅。因官到进士，故宅可名"大夫第"。
　　黄宅采用本地民居布局的另一种方式，即门楼放在宅第之外，独立设置，并与围墙相连，成为宅第院落的大门。这种大门门楼高出于围墙，其屋顶、檐下部位和额枋都采用比较精致的雕饰和纹样，使人自远处望之，即知其为大夫宅第。

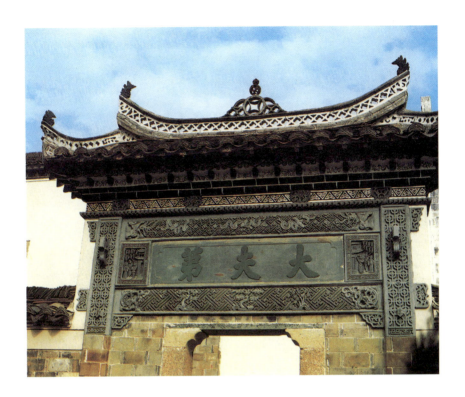

图版74 江西景德镇黄宅门楼细部

黄宅门楼,其屋顶分为三段,正中高,两旁低,翼角微翘,为传统的做法。檐下为额枋,四周框边用上乘之石料雕饰成图案花纹,中间留出光面枋心,作题名用。门楼墙身则用浅色青砖贴面,上下对比,更显得门楼之庄重与威严。

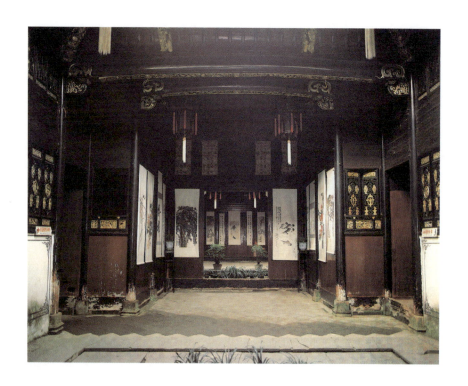

图版 75　江西景德镇黄宅工字厅

　　黄宅，前厅与后堂，用穿廊相连，形成工字厅，这是传统的平面布局方式。厅内装修多样，梁枋施以彩绘雕饰，色彩华丽。

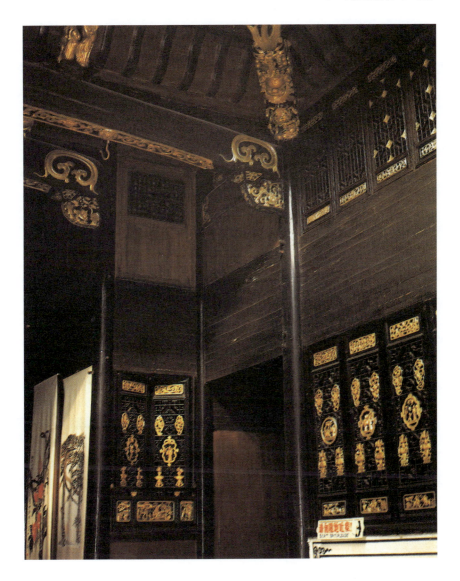

图版 76　江西景德镇黄宅厅堂装修

　　图为黄宅大厅与工字厅相连处的槛窗与梁枋、雀替装修。槛窗图案工整，梁枋、雀替雕饰华丽，艺精色美，富有民间特色。

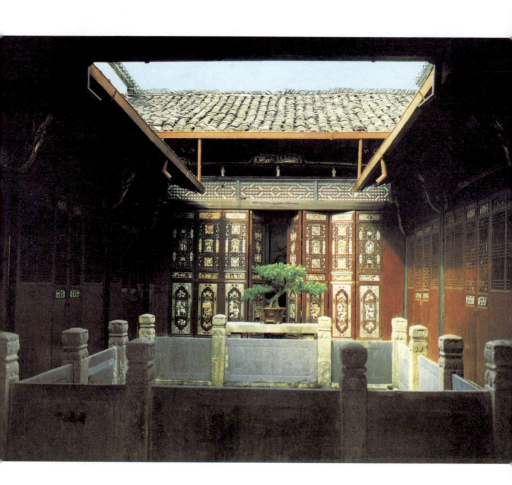

图版 77　江西景德镇黄宅书斋与内庭

　　黄宅宅东为书斋，斋前有庭院，院中置水池，外围石础望柱栏板。夏季，风从池面吹来，可调整书斋室内的微小气候。此外，书斋屋檐下有较大面积的横披，亦为通风之良好措施。

图版78 江西景德镇某宅书斋气楼

南方气候炎热,通风是建筑中解决气候条件的重要措施之一。图为某宅书斋的气楼,它把屋顶三角部位抬高,作为气楼,两边开窗,有利于通风、采光。

图版 79 江西景德镇某宅厅堂脊桁雕饰

图为景德镇某宅厅堂脊桁雕饰，下悬宫灯，这是传统的厅堂布局与照明方式。

江西景德镇某宅

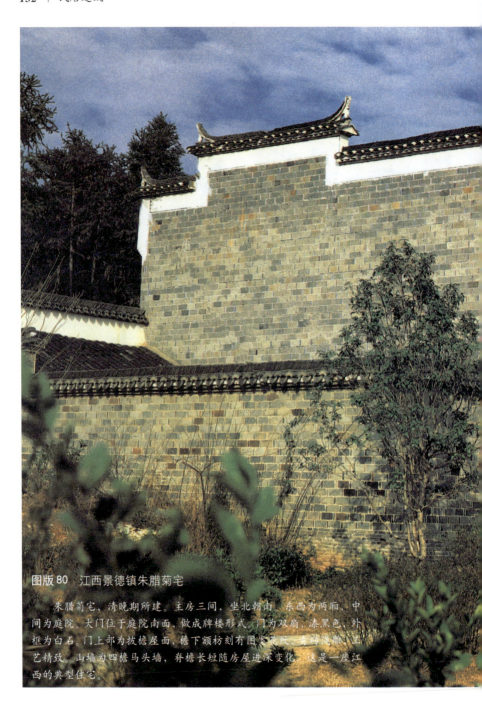

图版80　江西景德镇朱腊菊宅

朱腊菊宅，清晚期所建。主房三间，坐北朝南，东西为两厢，中间为庭院。大门位于庭院南面，做成牌楼形式。门为双扇，漆黑色，外框为白石。门上部为披檐屋面，檐下额枋刻有图案花纹，青砖浅雕，工艺精致。山墙为四檐马头墙，脊檐长短随房屋进深变化。这是一座江西的典型住宅。

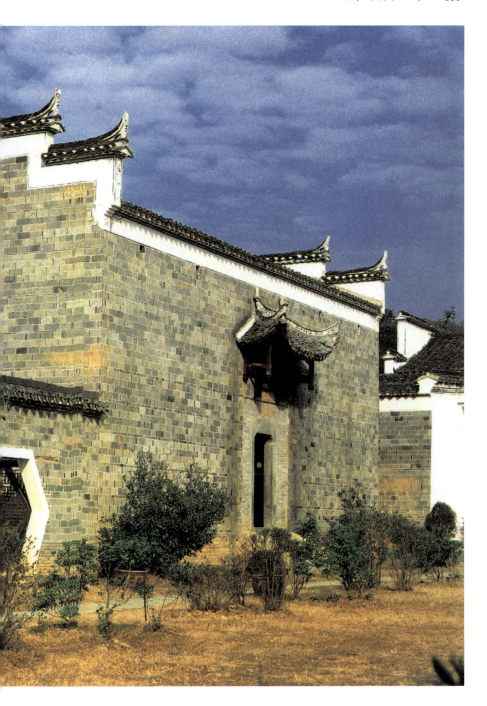

民居建筑

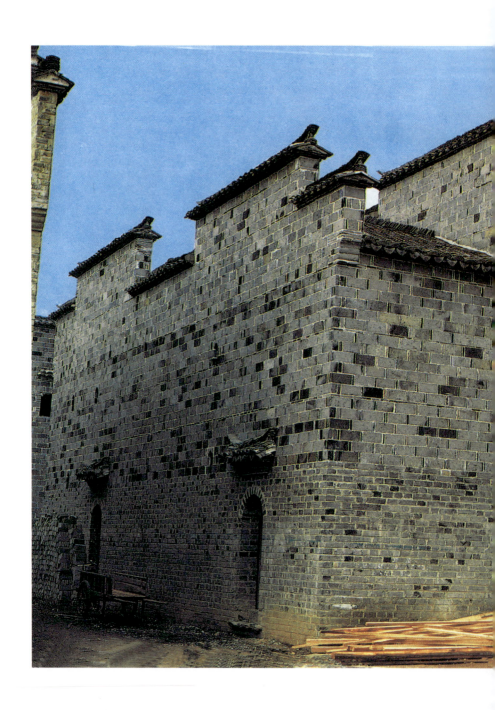

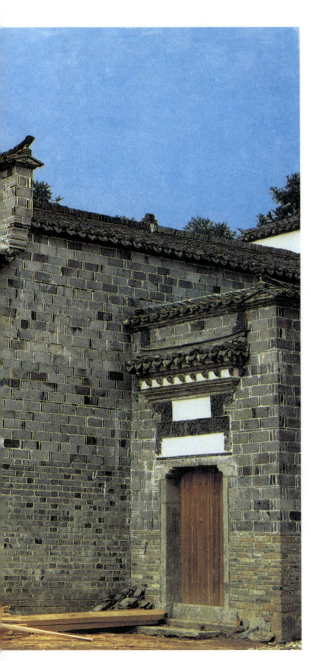

图版81　江西景德镇汪明月宅

汪明月宅，明晚期建造。平面三间，前后天井，特点是大门不在正中而布置在东侧，南面天井为一高大的围墙所遮挡。住宅外墙面都用青砖原色砌筑，墙尖做成马头墙形式。檐脊较平缓，但脊端翘起，略有变化。外观稳重简朴，有地方特色。

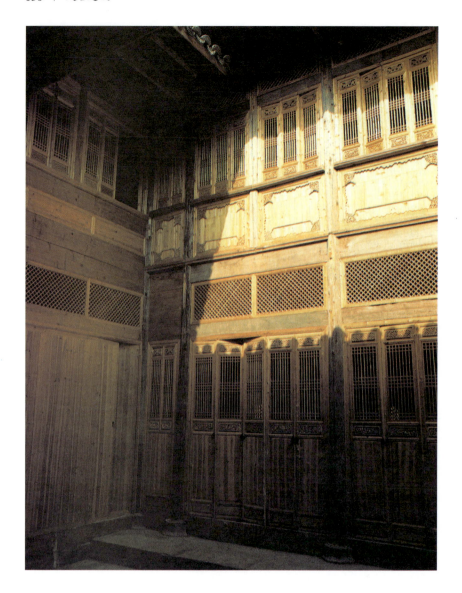

图版 82　江西景德镇汪明月宅内院装修

　　汪明月宅装修具有明代本地民居内院布局的两个特点：其一是有楼房，底层高而二层矮，楼房内部墙面做成木制槛窗、槛板、槅扇，表面涂以原色桐油，外观简洁朴实。其二是天井狭小，南北浅而东西长，这种做法推测是为了适应当地气候的需要。

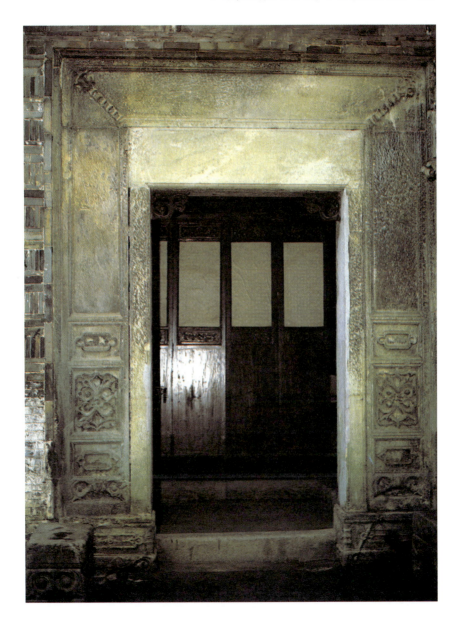

图版83 江西景德镇民居大门

这是江西景德镇吉祥弄11号明代民居某宅的大门入口，门双扇，外包雕饰精致的贴面石框，图案清晰，纹样优美，外形古朴。

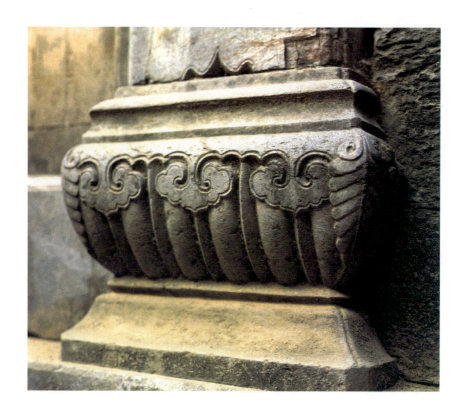

图版 84　江西景德镇民居柱础

　　江西景德镇某民居大门贴面石柱的柱础，方形，下为底座，束腰，上面做成仰莲花，如意头，雕工细腻，棱线清晰，为明代遗物。

图版 85　江西景德镇民居柱础

江西景德镇三间庙某宅柱础，石造，八角形。上面承托圆形木柱，木柱下有圆形木镇。石础周围有栏板，板上雕有简单图案，做工圆浑细腻，为清代遗物。

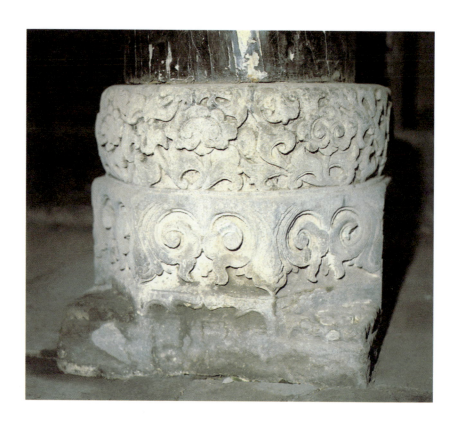

图版 86　江西景德镇民居柱础

这是江西景德镇吉祥弄11号明代民居某宅大厅的柱础，石造，作筒状，其上为圆形木柱，无础。

石础分为三层，底层为八角形素花石座。中层为八角形石块，下面有雕花圭脚立于石座之上，八角形各面作双环形浅雕刻花栏板。上层为圆形石块，周围为卷草云纹浅雕，刻工苍劲有力，图案纹样清晰，为明代遗物。

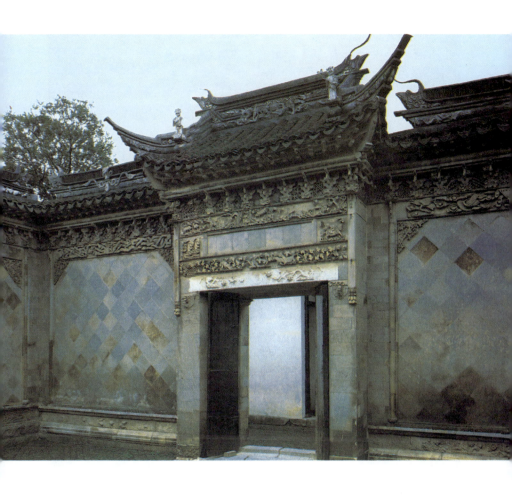

图版 87　江苏苏州西山瑞霭堂

　　入口大门和辅助用房屋在前院，后院是主要厅堂和居住房屋，两院之间隔墙和门上的雕饰主要朝向后院的房间，美化了居住环境。

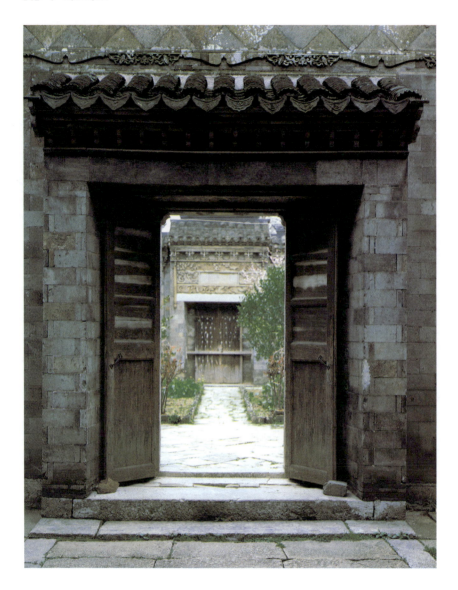

图版88　江苏苏州东山明善堂

　　这是由前后两个院落组成的民居，院落之间的门和入口大门是装饰的重点，门上的雕饰主要朝向内院，宜于从内院厅堂中观赏。

江苏苏州东山明善堂、江苏常熟彩衣堂

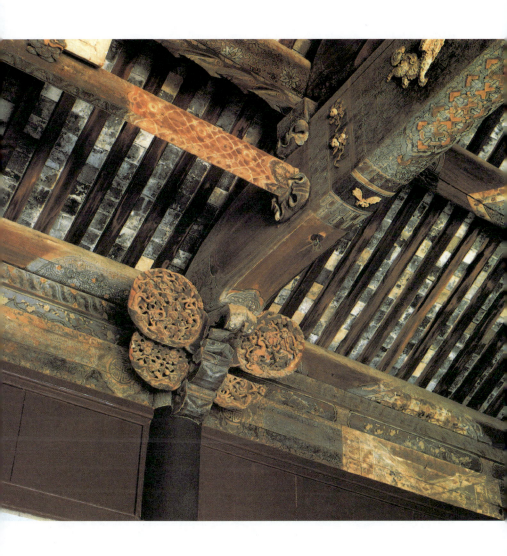

图版 89 江苏常熟彩衣堂

　　本宅是一座大型民居,在主要厅堂的梁架、木枋和檩条上绘有彩画,梁端装有纱帽翅形雕饰,因而此厅俗称纱帽厅。

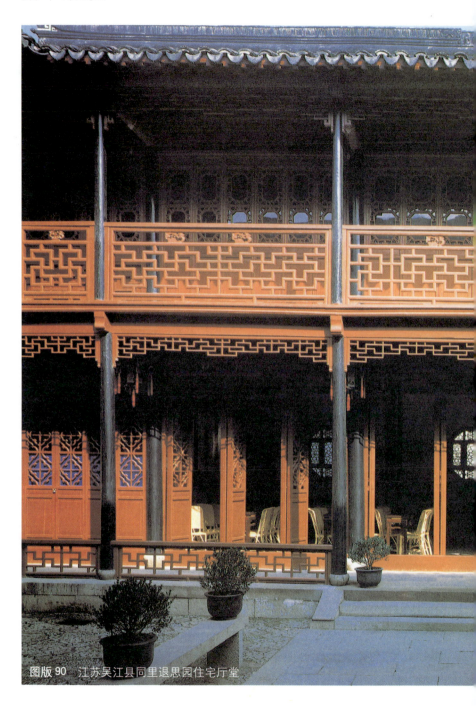

图版 90 江苏吴江县同里退思园住宅厅堂

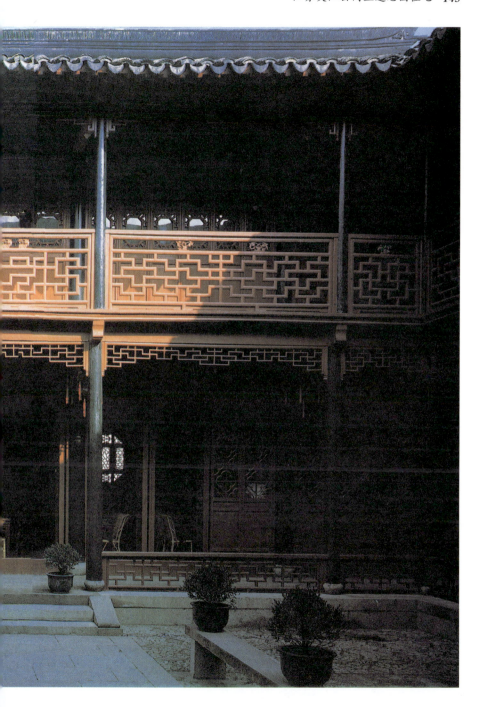

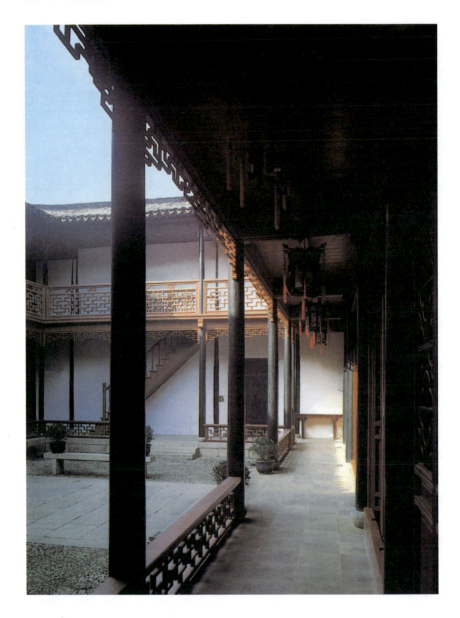

图版 91　江苏吴江县同里退思园住宅院落

　　退思园是附有住宅的小型园林，住宅的主要厅堂为二层，前有回廊围成的独立院落。

江苏吴江县同里退思园住宅、江苏吴江县同里镇沿河民居 **147**

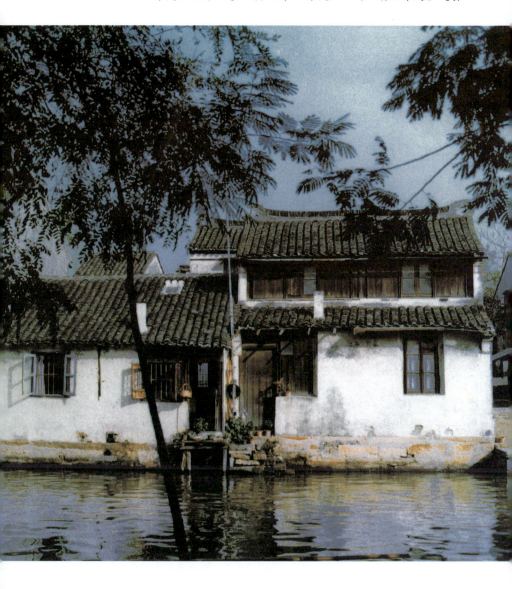

图版 92 江苏吴江县同里镇沿河民居

同里镇是吴江县东南约 5 公里处的一个大镇。自古以来，该镇以丝绸业著称。居民较为富有，建筑质量较高，至今仍保存着不少明代住宅。镇东是烟水浩淼的同里湖，镇内有纵横交织的河道。民居一般都临水而建，环境十分优美。

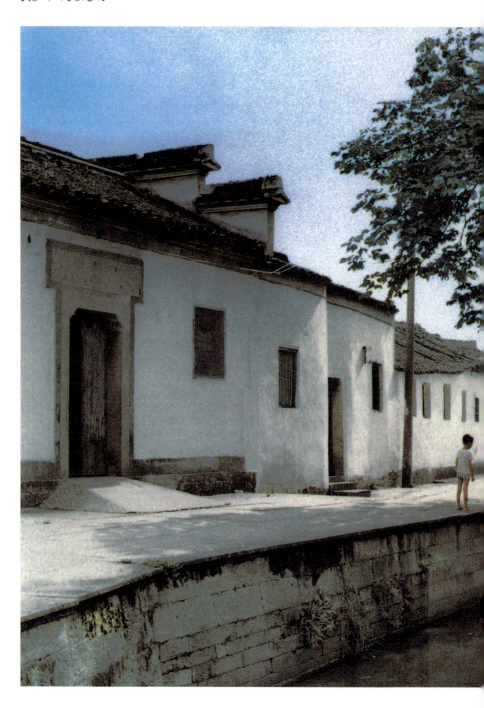

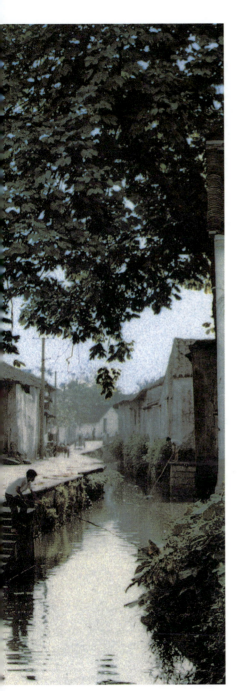

图版 93 浙江绍兴城内河巷

　　浙江省绍兴是有将近2500年历史的古城。城的周围河湖环绕，城内街河分布均匀，布置多变，有"一河一街"、"一河两街"、"有河无街"等几种布局形式。图示为"一河一街"的形式。河的一侧是街道，街旁是住宅、店铺等建筑，河的另一侧是建筑物。

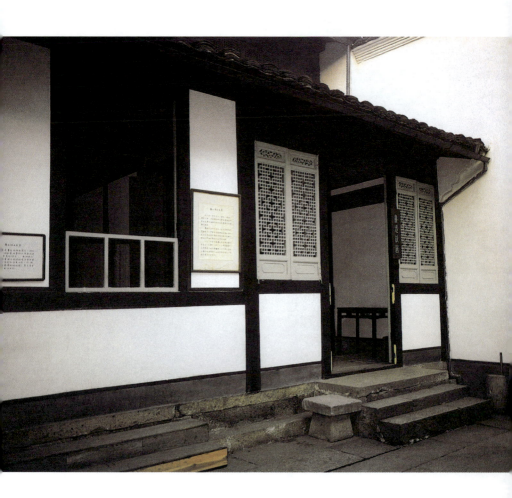

图版94 浙江绍兴鲁迅故居

鲁迅故居有江南民居的特色。它仿效本地木构架、白粉墙、坡顶深檐,装修淡雅的做法,采用深色的柱子、屋檐、窗台,壁面则用粉白色。它的效果,色彩对比,强烈之中带柔和;建筑面貌,朴实之中带秀丽。

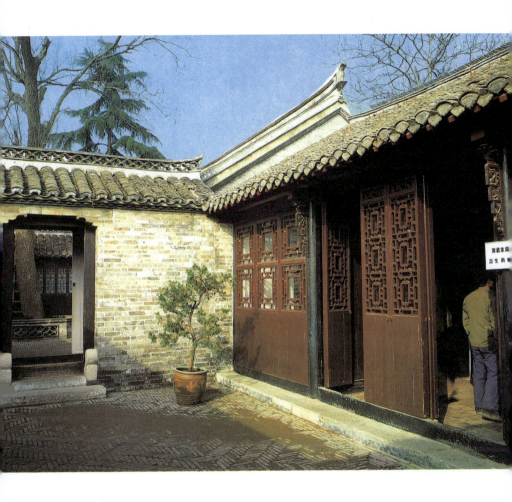

图版 95　江苏淮安县周恩来故居

　　故居为三进三间院落式住宅,两侧为书斋、客房及辅助性用房,院落之间用素墙洞门相隔。图片乃故居东屋,作书斋用。整座建筑,布局紧凑,外貌简朴,给人以朴实之美感。

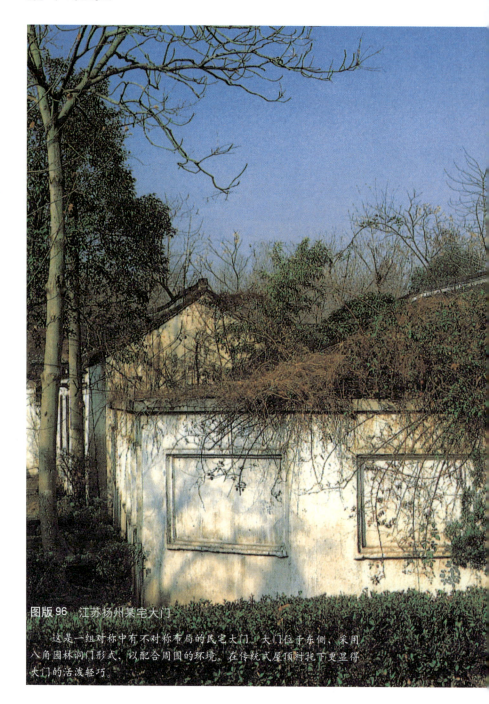

图版96　江苏扬州某宅大门

　　这是一组对称中有不对称布局的民宅大门。大门位于东侧，采用八角园林洞门形式，以配合周围的环境。在传统式屋顶衬托下更显得大门的活泼轻巧。

江苏扬州某宅

图版 97　江苏扬州王宅庭院漏窗

　　图为江苏扬州王宅庭院的洞门、漏窗。洞门采用八角形。窗花选用本地材料制成，图案花纹简洁清秀，具有民间朴实风格。

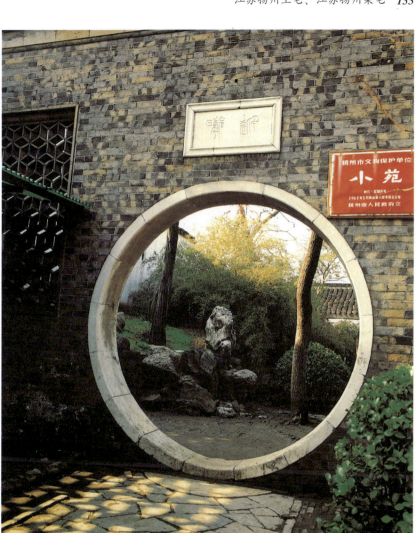

图版 98 江苏扬州某宅"小苑"洞门

小苑乃扬州某宅之休息庭园。庭园与住宅有墙相隔,其中又有一座圆形洞门相通。由宅院望庭园,只见园内叠石花木,环境颇为清静幽雅。

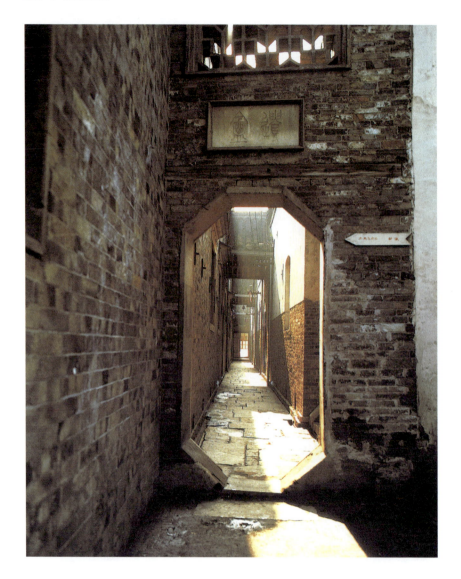

图版99　江苏民居火巷

　　两座民居之间，为了防火，必设巷道，称为火巷。火巷甚窄，但又长，为减少单调感，常在巷道两端或中部设洞门。从洞门望巷道，两侧墙面与门窗相组合，很有韵律感。

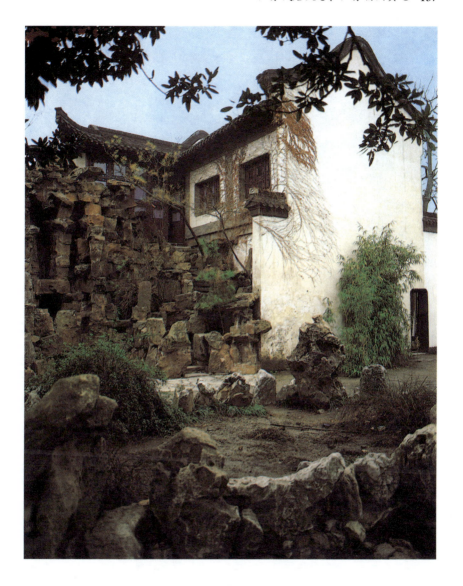

图版100　江苏扬州黄宅书斋小楼

　　黄宅书斋,位于住宅东屋庭园假山之上,因屋甚小,仅主人读书吟诗用,故称小楼。由庭园登石级,到书斋小楼,环境幽静。建筑外貌不施装饰,以简朴为美。

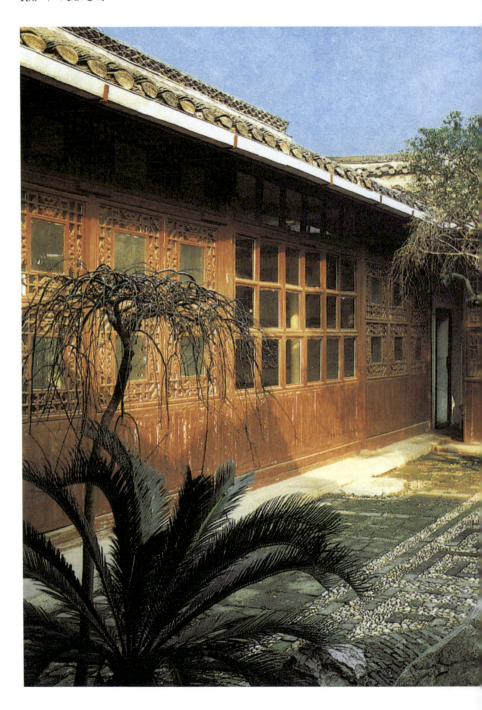

江南民居"蔚圃" *159*

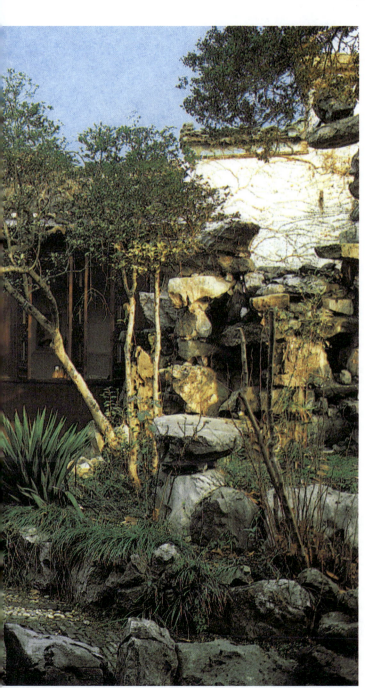

图版101　江南民居"蔚圃"

"蔚圃"是清末叠石专家余继之宅第之庭园。园内布局以叠石为主,并辅以绿化,环境优美,景色宜人。

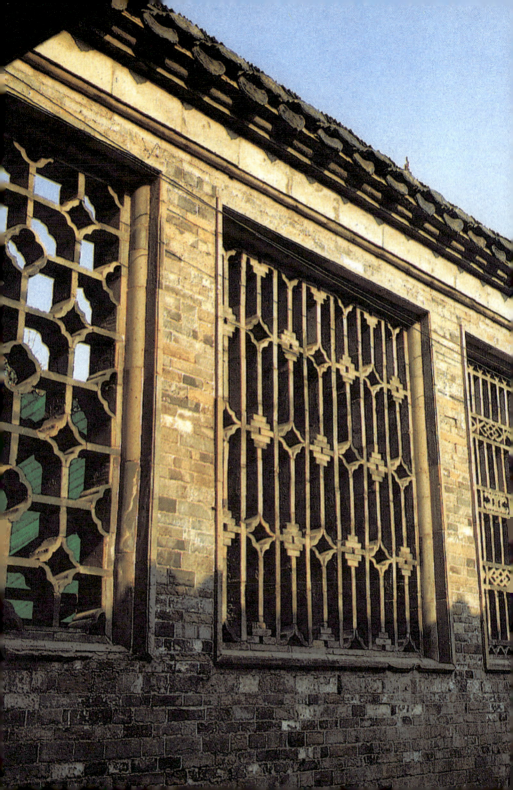

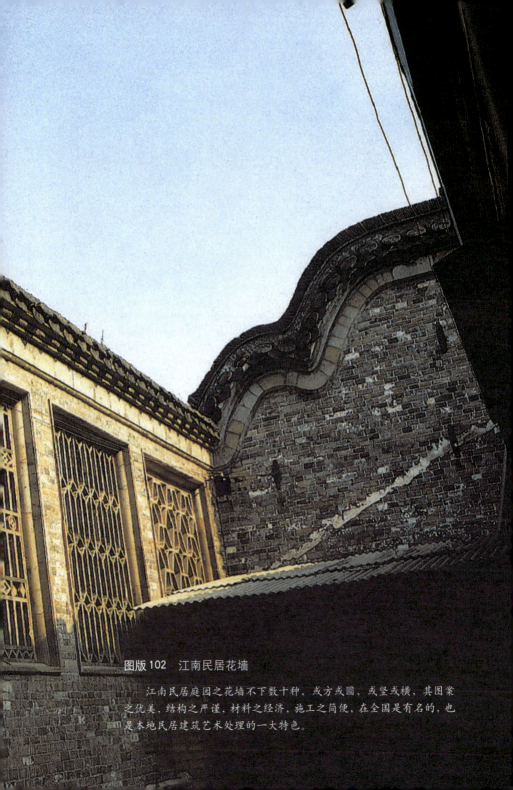

图版 102　江南民居花墙

江南民居庭园之花墙不下数十种，或方或圆，或竖或横，其图案之优美，结构之严谨，材料之经济，施工之简便，在全国是有名的，也是本地民居建筑艺术处理的一大特色。

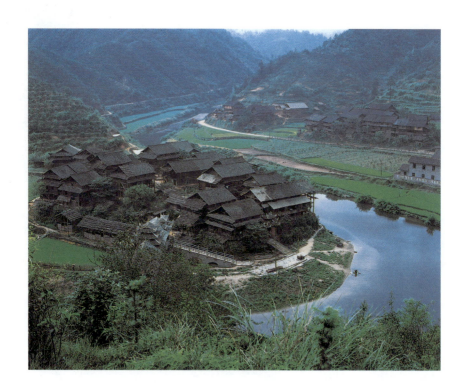

图版103　湘西村寨

　　湘西地处丘陵地带，多山多水，村寨多沿山或依水分布，三面环水，方便生活。

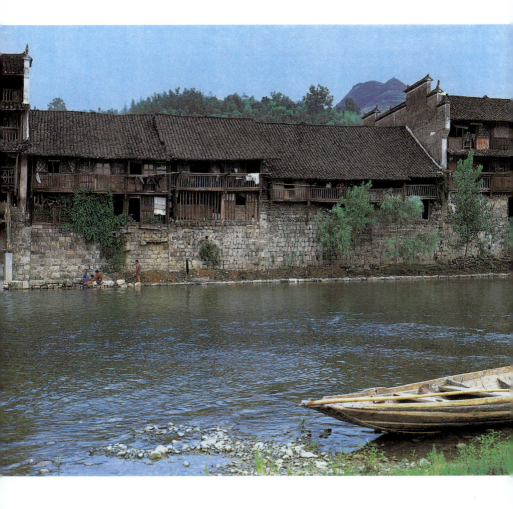

图版 104　湘西临河民居

　　临河布置的房屋，向河面出挑，争取空间，外观空灵通透，具有地方特色。

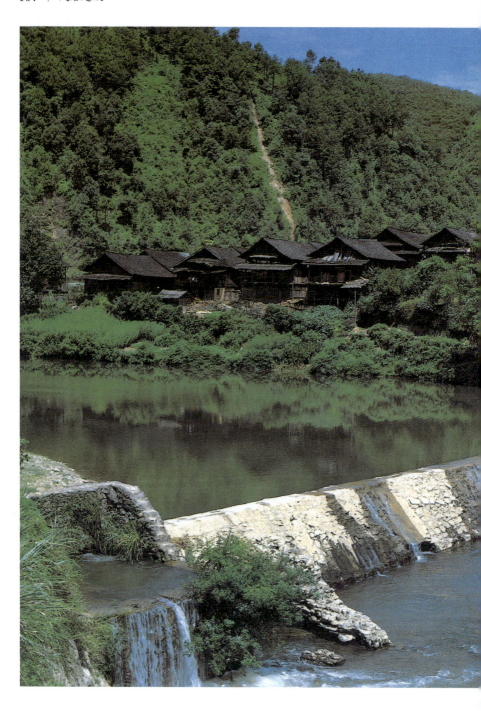

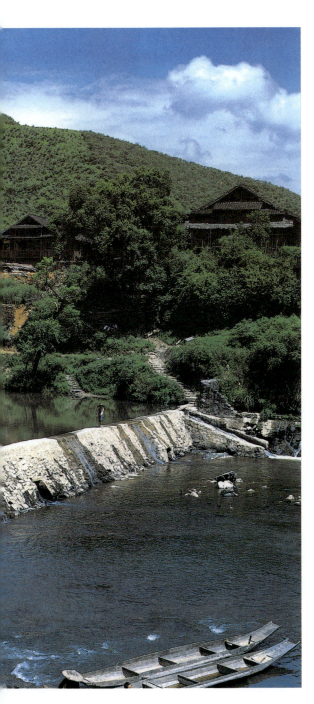

图版105　湘西村寨

　　湘西村寨分布靠山近水，带披檐的青瓦屋顶掩映在绿树丛中，环境十分优美。

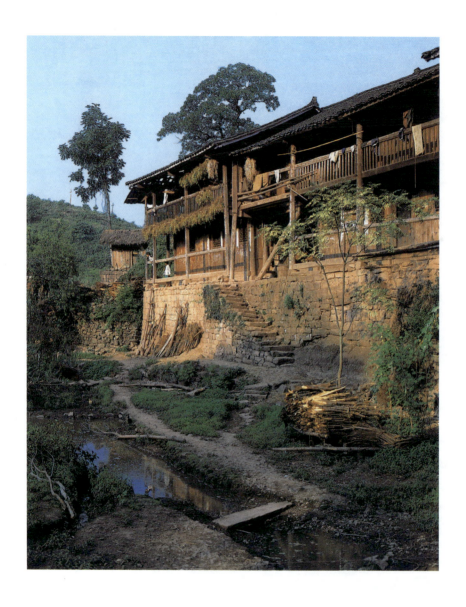

图版106　湘西怀化竹林寨民居

民居临崖布置，木构架，木墙板，青瓦屋面，设敞廊，外观轻盈。

湘西怀化竹林寨民居、湘西凤凰县山区民居 **167**

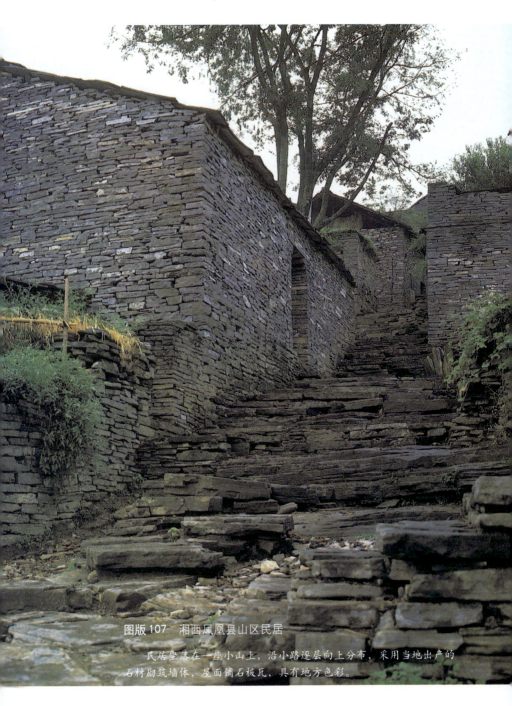

图版107 湘西凤凰县山区民居

民居坐落在一座小山上，沿小路逐层向上分布，采用当地出产的石材砌筑墙体，屋面铺石板瓦，具有地方色彩。

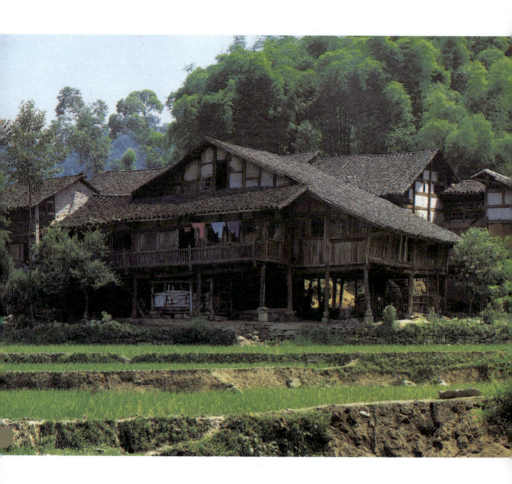

图版 108　四川达县亭子乡熊宅

　　本宅位于田间坡地上，耕作方便，后部一层，前面两层，上层挑出屋顶另加披檐，造型活泼。

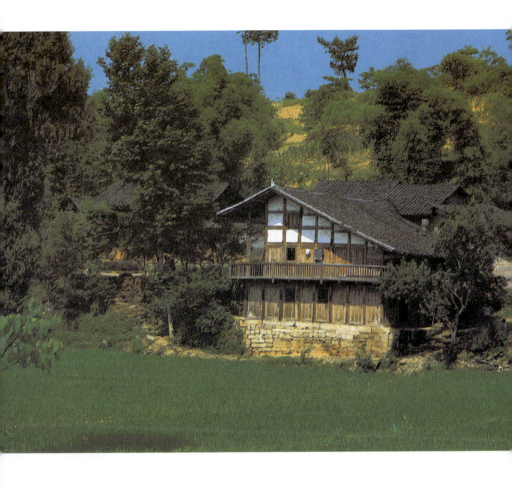

图版 109　四川达县亭子乡张宅

　　本宅建于坡地上，后部一层，前面两层，一层用木板墙，二层用穿斗架抹灰墙，取得色彩对比效果，明快素雅。

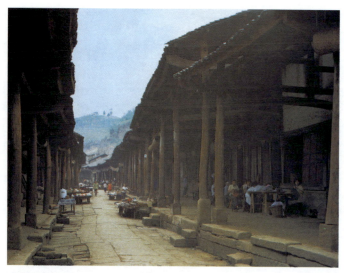

图版110　四川广安县萧溪镇

　　萧溪镇有一条主要街巷沿等高线布置在山脚下，街上两侧店面伸出廊子，形成沿街长廊，作为集市。

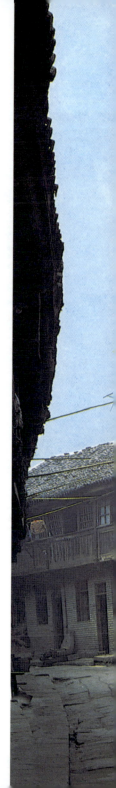

图版111　四川广安县老街

　　民居临街布置，二层挑出，木构架，木板墙，充分利用地方材料。

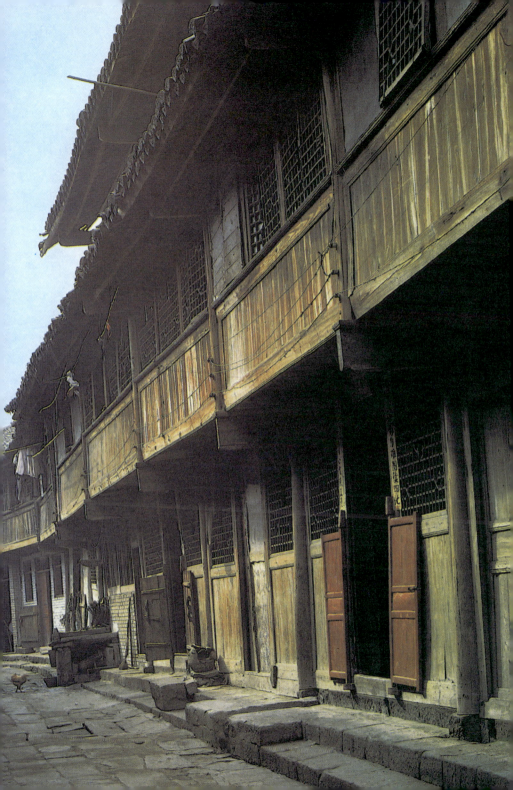

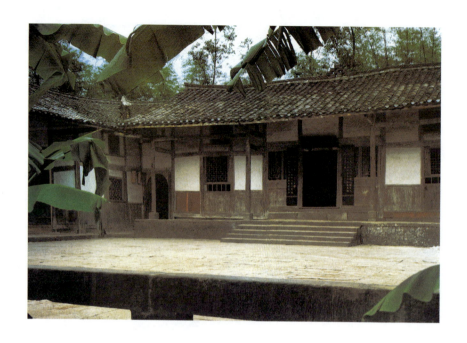

图版 112　四川广安县协兴镇某宅

　　本宅由一正房和左右厢房组成，中间围成一面开敞的院落，院落前方有晒谷坪。

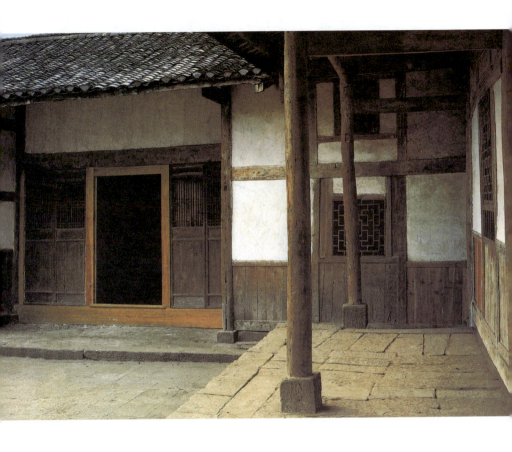

图版 113　四川广安县协兴镇某宅

从正房廊下看西厢房。

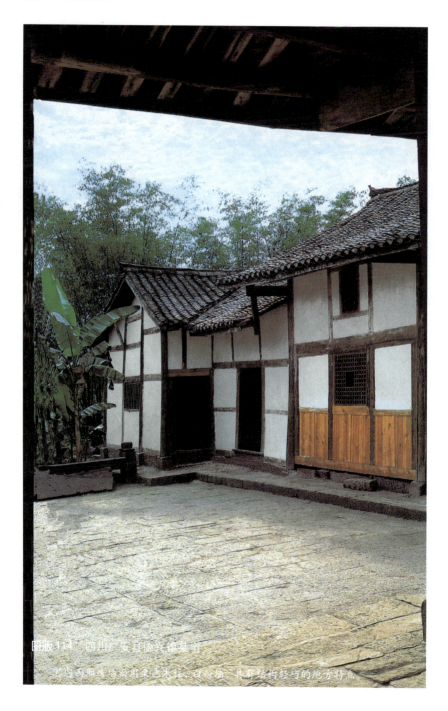

图版114 四川广安良协兴镇集市
它内两厢房墙面用竹泥木板，白粉墙，具有结构轻巧的地方特点

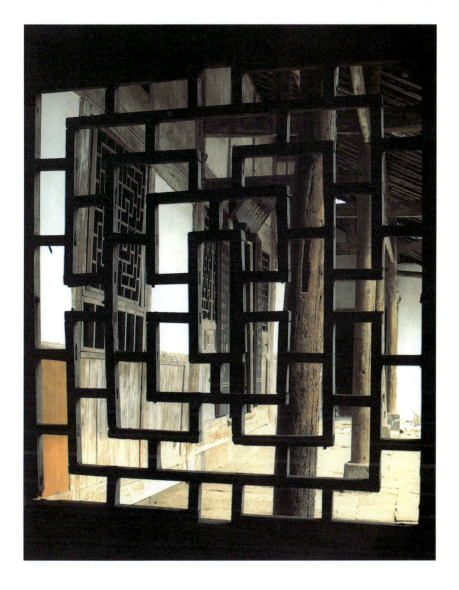

图版 115　四川广安县协兴镇某宅

通过西厢房窗棂看正房前廊。

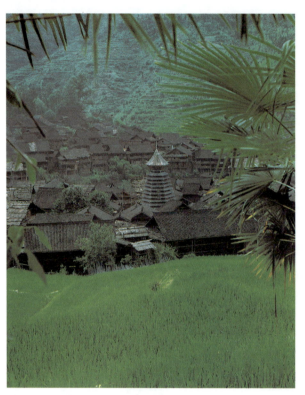

图版116　贵州从江县高增村鼓楼

图版117　贵州从江县小黄村鼓楼

　　鼓楼是贵州、湖南一带侗族人民聚居村落的一种公共性建筑。它的平面有正方、六角、八角等形式。它的外貌与密檐式佛塔相似，底层最高，有比较大的空间，以上为奇数的多层密檐相叠，层层向内收分，它的顶部做成攒尖式或悬山、歇山等形式。鼓楼全部用木料建造，内部很少用装饰，而外部则施彩绘，内容有各种动、植物，自然风景，生活景象乃至历史故事，生动活泼，构图自由，色彩明快。鼓楼从底到顶有高达20米者，它高耸于四周民舍之上，成为全村寨的中心。

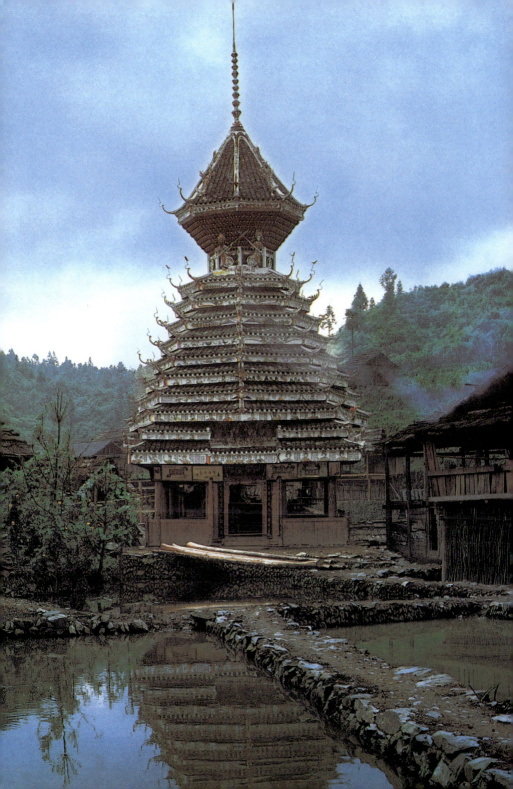

图版118 云南昆明一颗印住宅

　　一颗印住宅位于昆明市南郊,为两层四合院式住宅。中间为院子,四周建筑相连,布局十分紧凑。因平面近方形,高度和面宽又相近,酷似印石,故取名一颗印。

　　一颗印平面,前为单层,后为两层,适合南方气候特点。空间像凹斗,有通风作用,并组成了本地民居的一种特殊外形,简朴而又有内聚力量。

图版119 云南昆明一颗印住宅

图为一颗印住宅内院。它起通风、采光、排水的作用，又是交通的核心，也是厅堂的扩大空间。院子进行绿化布置，更可为住宅的户外环境增色。

云南昆明一颗印住宅

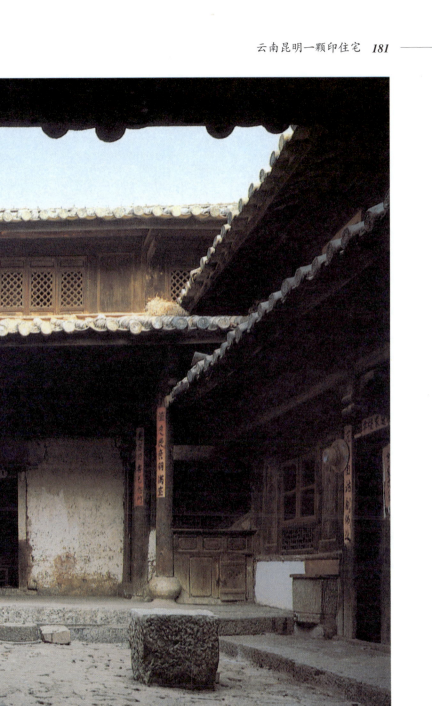

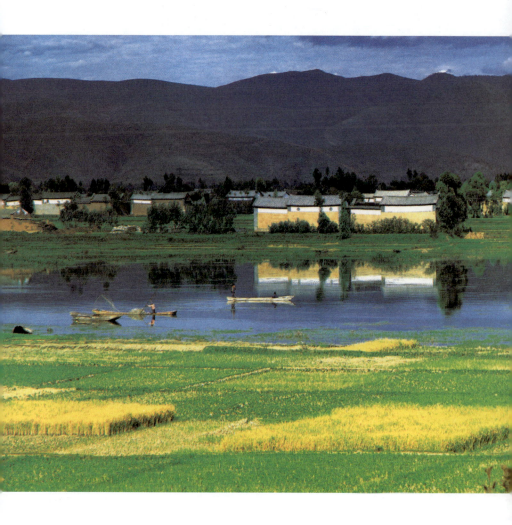

图版120　云南大理民居

　　云南大理古城位于苍山洱海之间，风景秀丽，城外民居建筑沿洱海岸分布，山环水抱环境优美。

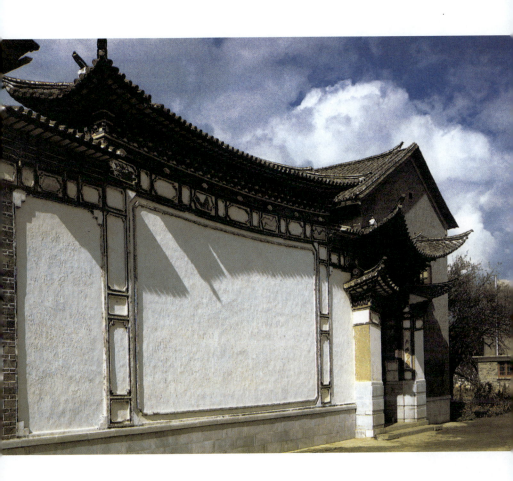

图版 121　云南大理白族民居外观

　　本宅是三坊一照壁式的平面形式，从院外南侧望去，突出了照壁，入口在东南角，做成有厦大门。

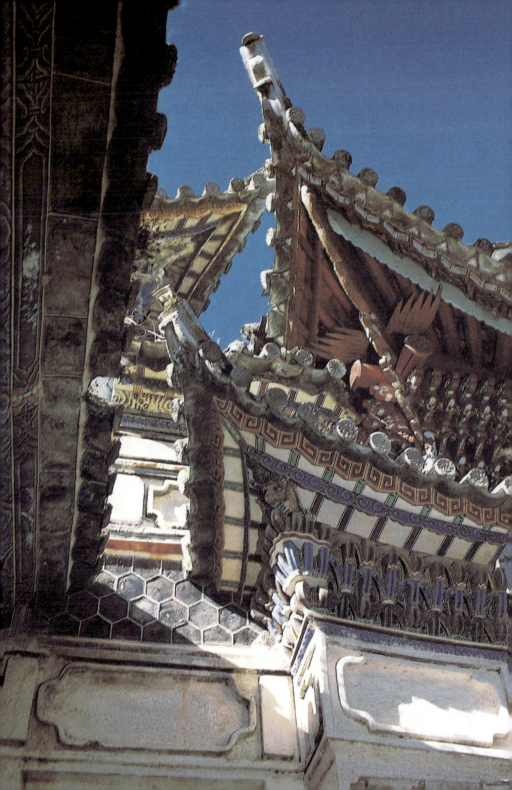

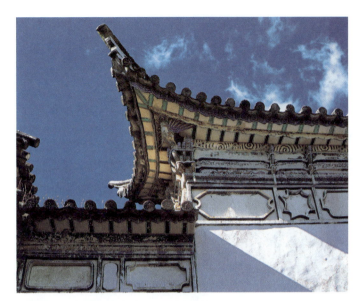

图版123 云南大理白族民居照壁雕饰

照壁是白族民居的又一特征。

白族民居照壁形式有三滴水、一滴水两种,本图片属前者。其特点是,屋檐有高低,屋脊有生起,屋角翘起,壁芯内有图案装饰,工艺精致,色彩丰富,外形优美。

图版122 云南大理白族民居门楼屋檐

门楼是白族民居的主要特征之一。平面八字形,屋面分三段,一主两次,称为有厦门楼。门楼自上而下,满布装饰图案。屋顶部分,华枋斗栱,玲珑剔透。结构部分,精巧严谨。雕饰构件,琳琅满目。远望门楼,对称而均衡,华丽而大方。

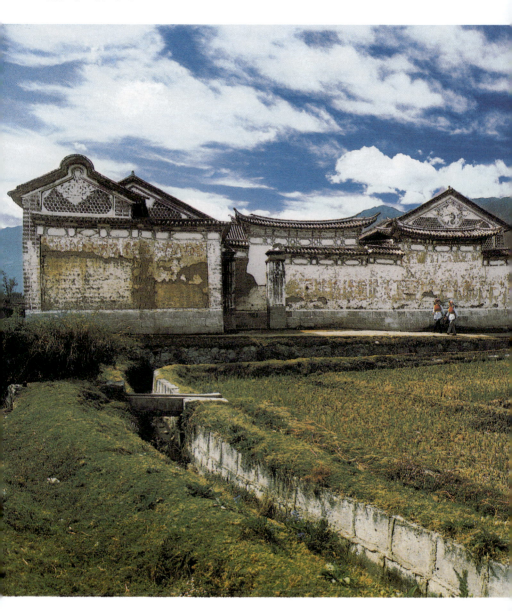

图版 124　云南大理民居外观

　　白族民居外观高低错落，富于韵律，鞍形山墙与照壁互相映衬，墙檐下装饰素雅，建筑造型亲切宜人。

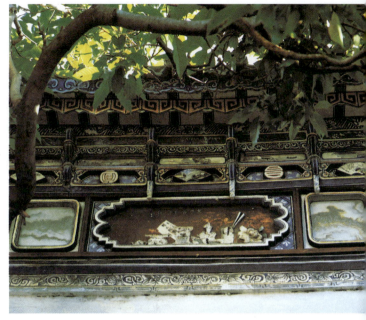

图版 125　云南大理白族民居照壁

　　在白族民居中，照壁顶部檐下做出垂柱挂枋，俊秀清丽，在额联部位用砖砌出框档，框中饰大理石或题诗词书画，或塑山水人物、翎毛花卉，并施黑白蓝绿等色，十分淡雅。

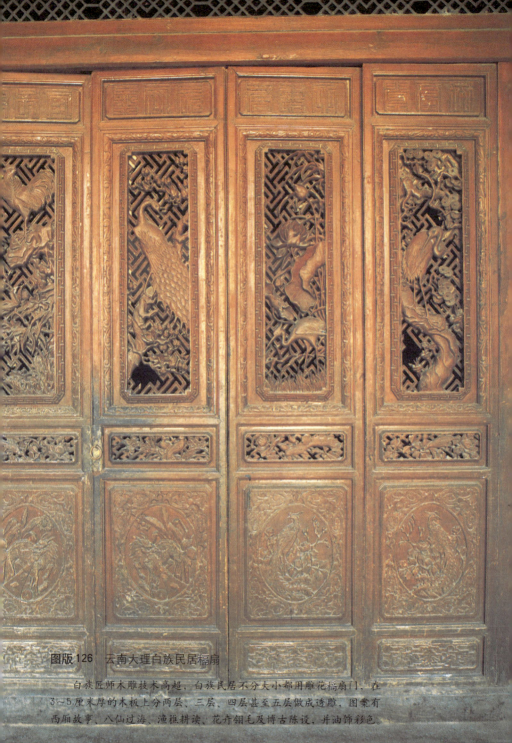

图版126 云南大理白族民居槅扇

白族匠师木雕技术高超,白族民居不分大小都用雕花槅扇门,在3~5厘米厚的木板上分两层、三层、四层甚至五层做成透雕,图案有西厢故事、八仙过海、渔樵耕读、花卉翎毛及博古陈设,并油饰彩色。

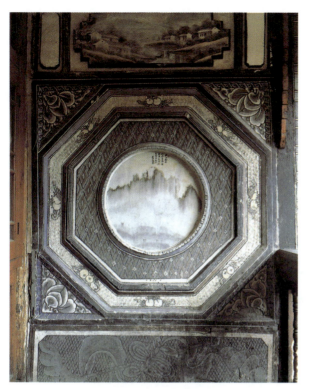

图版127 云南大理白族民居围屏

在白族民居内，廊下两端的墙面叫"围屏"，是装饰的重点部位之一。一般用薄砖砌出边框，里面镶嵌大理石和泥塑，并施彩绘或题诗词。

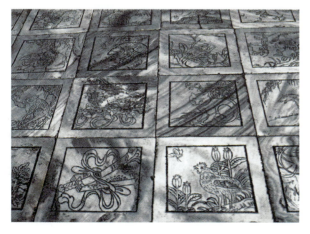

图版128 云南大理白族民居廊下铺地

在大理喜洲大型白族民居内的廊下地面，铺30厘米方形大理石板，板面阴刻兔含灵芝、狮子绣球等图案，一方面为了防滑，同时也起装饰作用。

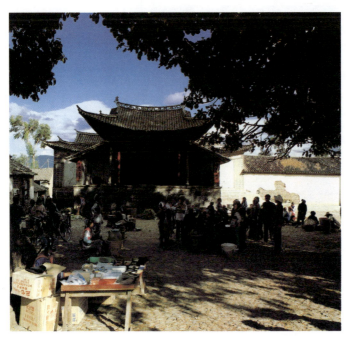

图版129　云南大理周城村戏台与广场

　　白族民居组成的村落中,常有小型广场及戏台,是演戏和交易活动的中心。

图版130　云南大理城白族民居大门

　　本宅入口做成有厦出角式大门,门上屋檐翼角翘起,檐下做成层层出挑的斗栱,并施彩绘,造型华美。

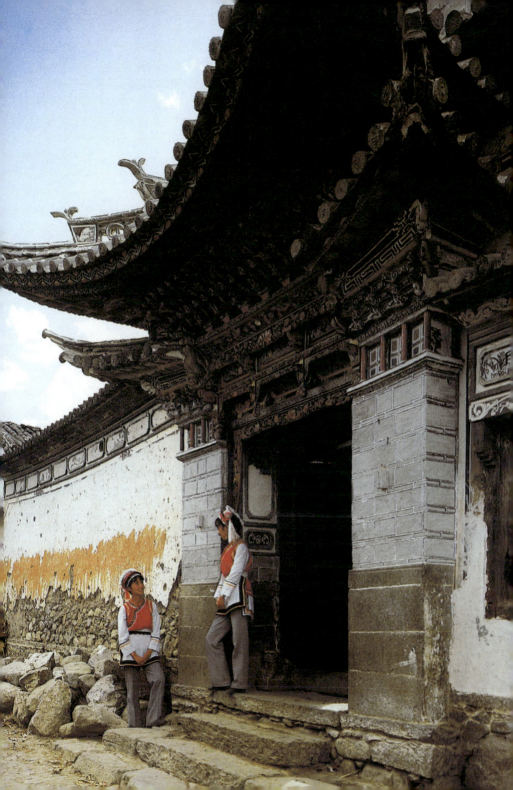

图版 131　云南大理白族民居山墙

山墙是云南大理白族民居的重要装饰部位之一。山墙常用腰檐以保护墙身。山尖部位，一般民居常用六角形面砖贴面，其间缝勾白灰，它的功能也是保护山墙，同时，山墙青白色彩的对比，也增加了外观的朴实和秀丽。山墙处理已成为白族民居明显的民族特色。

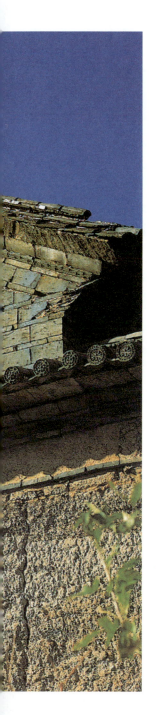

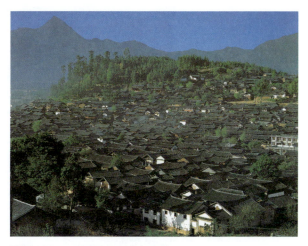

图版 132　云南丽江县城大研镇

　　大研镇为云南省西北部丽江纳西族自治县县城所在地。镇内小河蜿蜒，横贯全城，民居密布，常沿河而建，故素有水城之称。

　　纳西民居吸收了白族三坊一照壁的形式，但有它自己的特色。多数为两层，院落内栽植花木，外观规整朴实。远望民居群体，轮廓非常和谐优美。

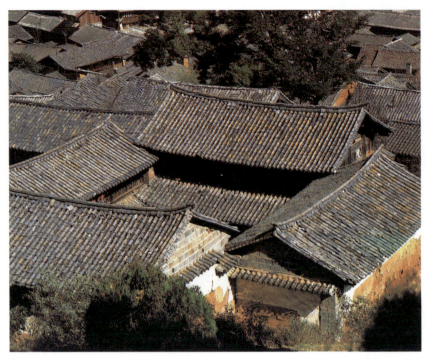

图版133　云南丽江纳西族民居鸟瞰

　　本宅由四枋房屋围成院落，四枋各二层，悬山瓦顶，山墙处加披檐，屋脊两角翘起，减轻了屋顶的笨重感。

图版134　云南丽江纳西族民居街巷

　　这是云南丽江纳西族自治县县城大研镇的街巷，街巷两旁为店铺，店铺后部或二层为住宅。建筑为二层，木结构，坡顶，外观简朴，这是传统的农村墟镇布局手法。

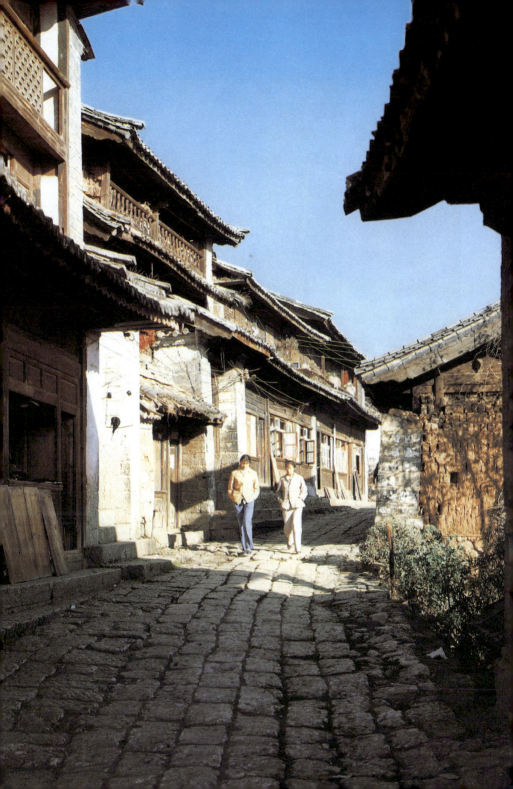

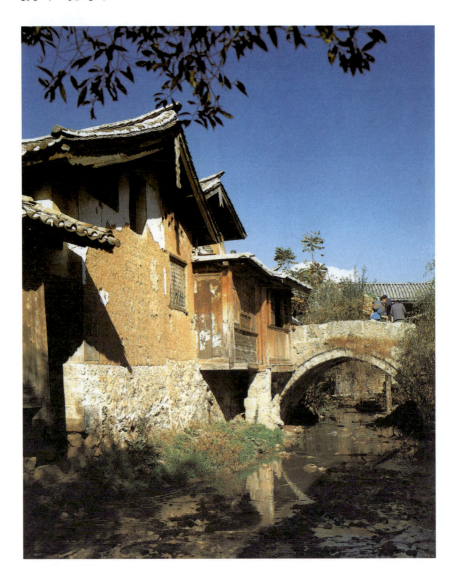

图版 135　云南丽江纳西族民居

　　纳西族多伴水而居，在村镇中多筑沟引水，在溪旁建宅。一般宅前临溪，沿溪房屋局部挑出，争取可用空间，也形成丰富的凹凸和光影变化。

图版136　云南丽江纳西族民居

　　纳西族民居，平面正房一般多南向，两层正中为庭院，面积较小，但布置玲珑。院内种植花木果树，也有布置盆景的。环境整洁，清静而又幽雅。

　　纳西族民居外观规整朴实。山墙面为悬山式，它由凹入又外露的穿斗屋架木板墙，烘托出顶部微曲的人字屋面，博风板和美丽的悬鱼装饰。下段则是由稳健朴实带收分的土墙和单坡挑檐作为支座，构成纳西民居别具一格的山墙风貌。

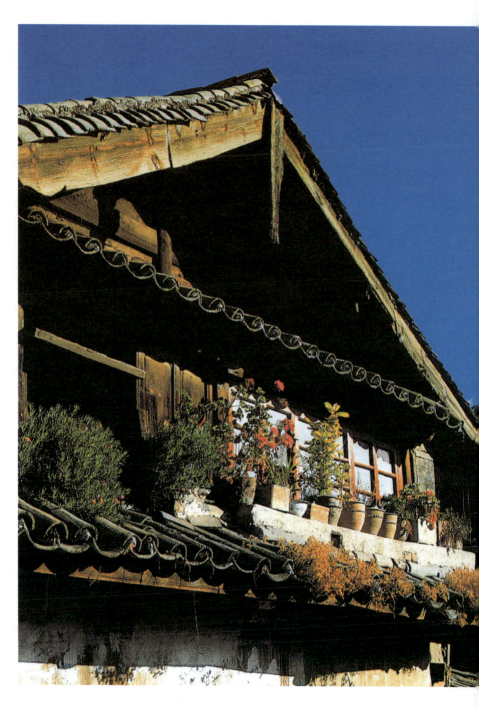

图版137 云南丽江纳西族民居山花

纳西族民居的山墙面，有硬山式，砖造；也有悬山式，梁架木板墙。本图片为后者。山墙面做成三级式，下层披檐，上层用微曲的人字屋面，檐下有悬鱼图案装饰。两层屋面之间再加一层腰带檐，以加强水平划分。这种墙面处理使建筑外形柔和优美而富于变化。

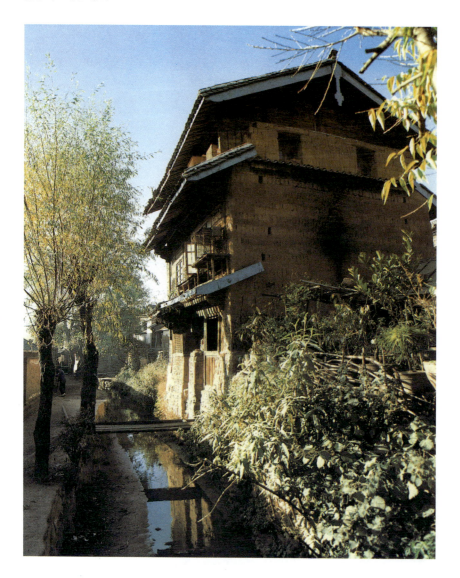

图版138　云南丽江纳西族民居外貌

　　丽江纳西族民居的山墙是本民族民居外貌表现特色之一。它用凹入的山面梁架和木板墙衬托出微曲的悬山式屋面和悬鱼装饰，反映出纳西族民居外貌的简朴、轻巧。

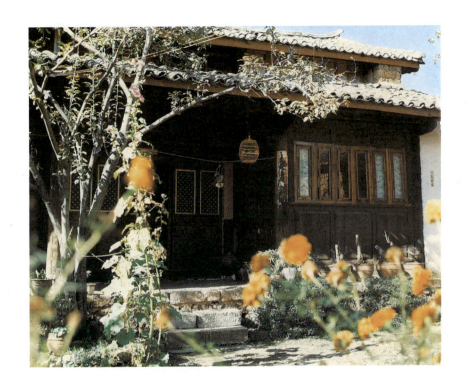

图版 139 云南丽江纳西族民居院落

纳西族民居院内大多种植花木，摆设盆景，鸟语花香，环境清新宜人。

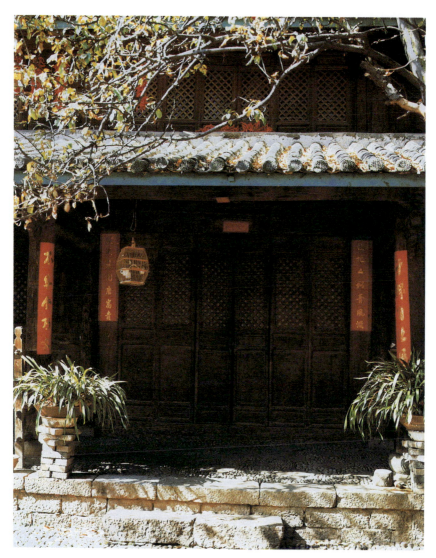

图版140　云南丽江纳西族民居院内

纳西族民居院内正房有宽敞的廊子，正面中间是槅扇门，楼上对应设格子窗，比例匀称，构图完整。

图版141　云南丽江纳西族民居正房廊下

廊下地面用方砖和石子铺砌、镶嵌成各种纹样。

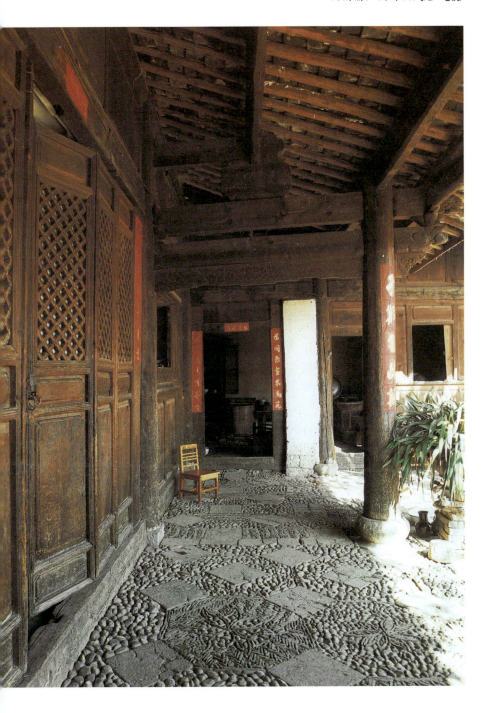

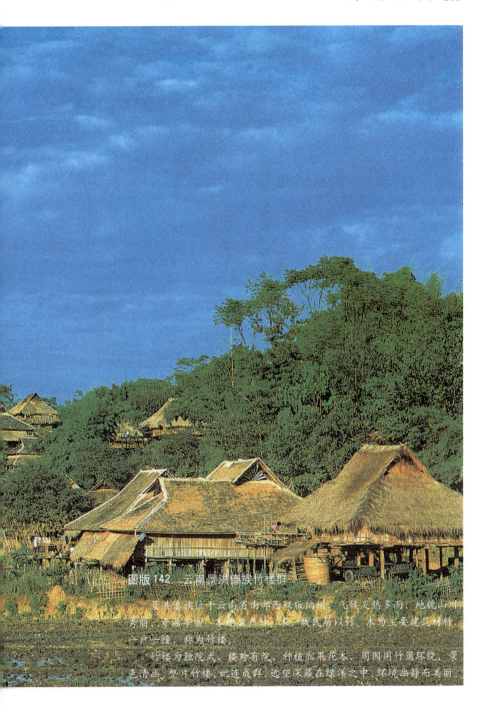

图版142 云南景洪傣族竹楼群

景洪傣族位于云南省南部西双版纳州，气候炎热多雨，地貌山川秀丽，资源丰富，本地盛产竹、木，故民居以竹、木为主要建筑材料，一户一幢，称为竹楼。

竹楼为独院式，楼外有院，种植瓜果花木，周围用竹篱环绕，景色清幽。整片竹楼，毗连成群，远望深藏在绿洋之中，环境幽静而美丽。

图版143 云南景洪傣族民居竹楼

傣族聚居于云南省西南部，气候炎热、潮湿、多雨，当地群众创造了一种底层架空的干阑式住宅形式。这种住宅不但通风采光好，还利于防水、防虫兽，本地称它为竹楼。竹楼为独院式住宅，宅外有院，院内植有果木瓜蔬，四周竹篱环绕，景色优美。

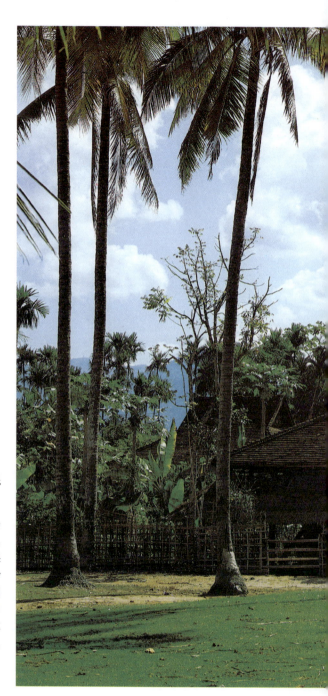

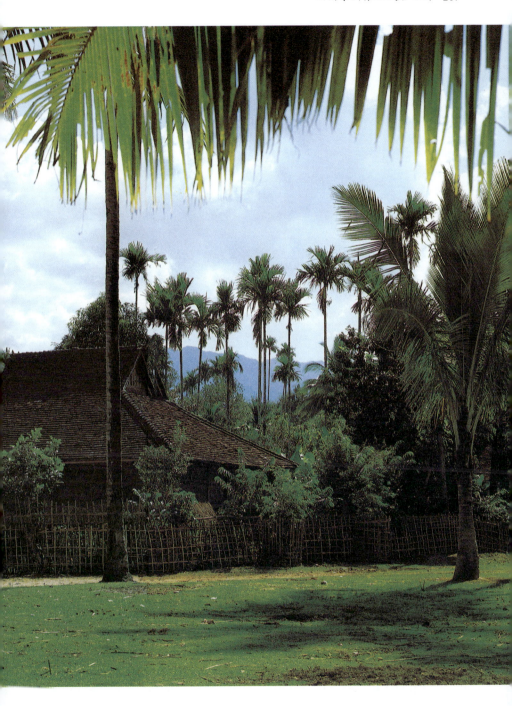
云南景洪傣族民居竹楼

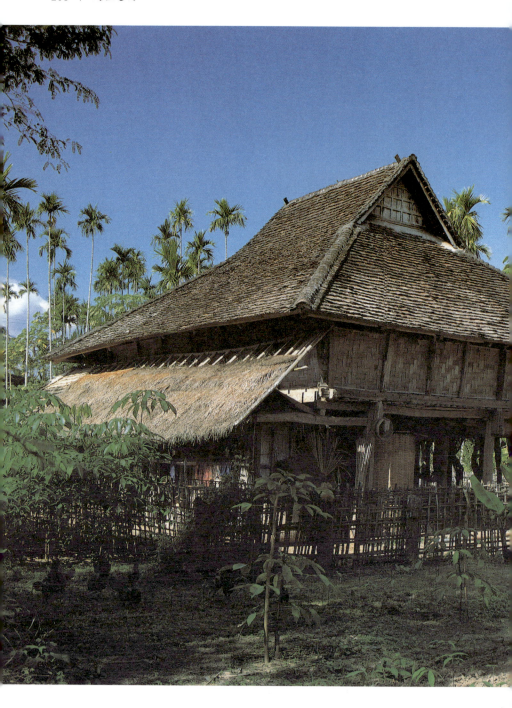

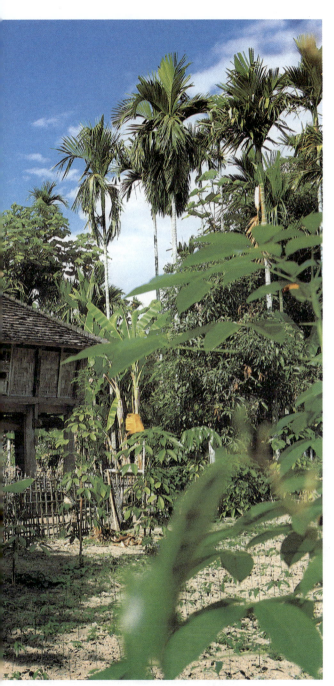

图版144 云南景洪傣族民居竹楼

傣族竹楼,底层架空,用木或竹材建成,为干阑形式。楼下圈养牲畜和放置农具杂物,楼层为堂屋、卧室、廊和"展"四部分,登敞梯,到前廊,进门为堂屋。屋中间设火塘,用来煮饭、照明和取暖。平时席地而坐,晚间席地而卧。"展"就是晒台,用竹做成,是盥洗、晾晒的地方。竹楼内部通透、开敞,外观用高耸的歇山屋顶,屋坡较陡,出檐深远。它造型轻巧、飘逸,色彩淡雅。远望宅院,竹楼深藏在浓荫翠绿之中,环境清幽怡爽。

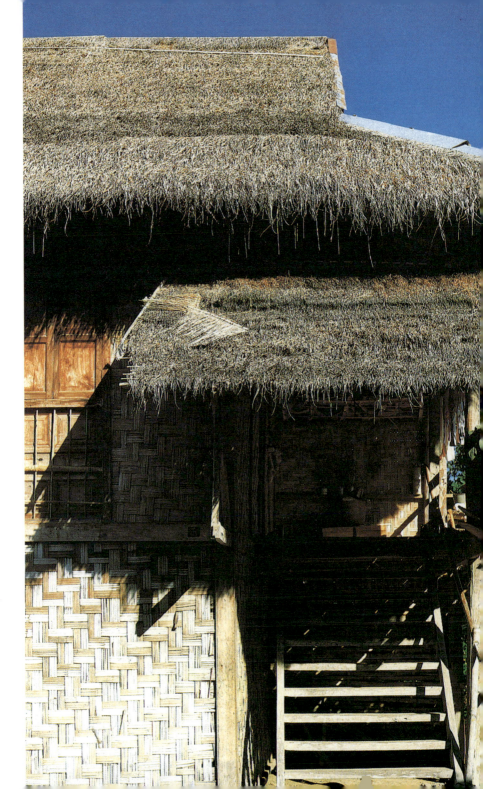

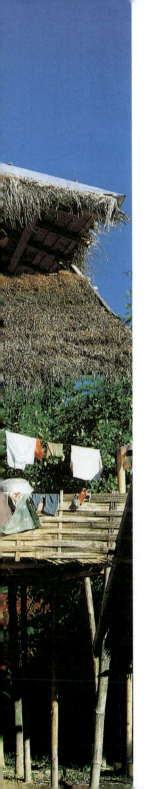

图版 145　云南景洪傣族竹楼入口

傣族竹楼入口，为开敞式木楼梯，置于室外，上有屋盖。伸出的敞梯部分，上有披檐，屋面用草苫。这种入口处理已形成为傣族民居的特征之一。

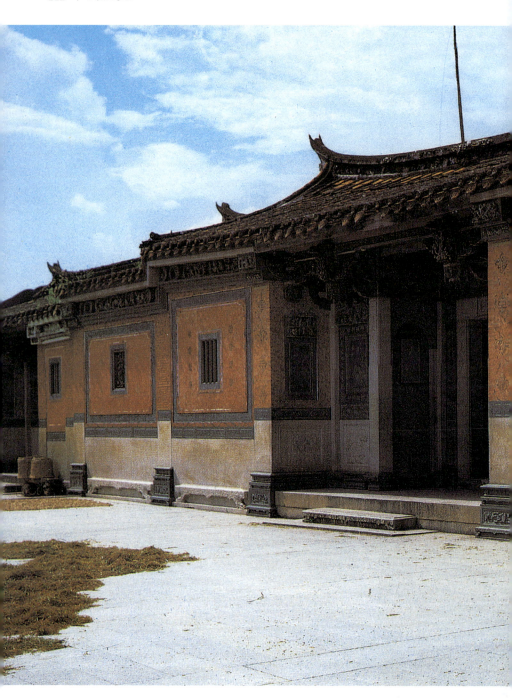

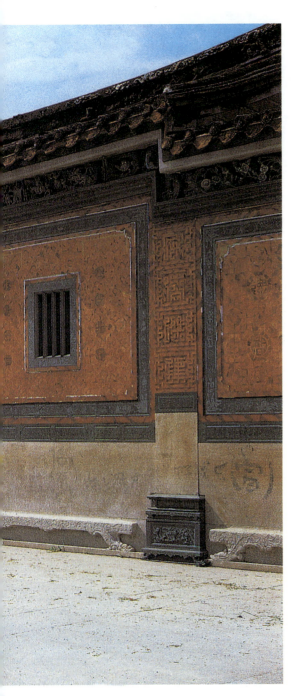

图版146 福建泉州杨阿苗宅

杨阿苗宅是闽南一座典型的民居。

杨宅建于清光绪年间（公元1875~1908年），是一座三厝相连的大型民居。正屋为五间两进四合院式住宅，其特点是前厅两侧各设一小院。东西两厝则为三间两进四合院式住宅。建筑中总的特点是冶石雕、砖雕、木雕、泥雕等建筑与装饰艺术于一炉，工艺精致，图案优美，色彩艳丽。

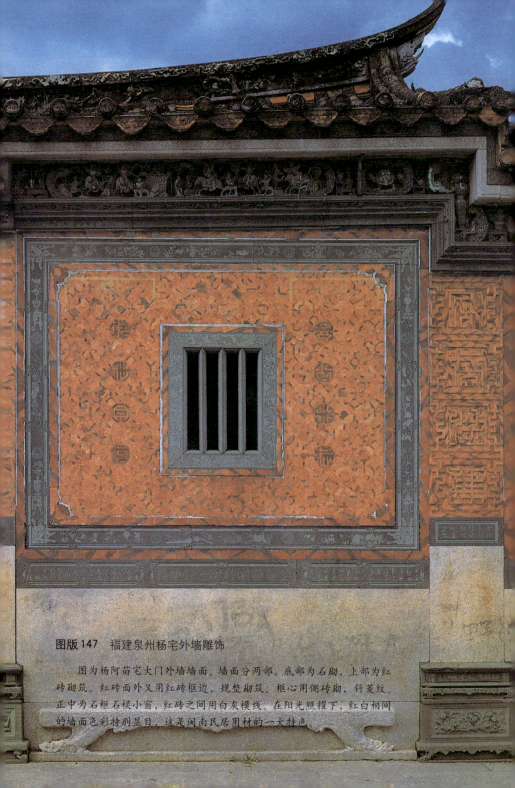

图版147 福建泉州杨宅外墙雕饰

图为杨阿苗宅大门外墙墙面。墙面分两部,底部为石砌,上部为红砖砌筑。红砖面外又用红砖框边,规整砌筑,框心用侧砖砌,斜菱纹。正中为石框石棂小窗,红砖之间用白灰模线。在阳光照耀下,红白相间的墙面色彩特别显目,这是闽南民居用材的一大特色。

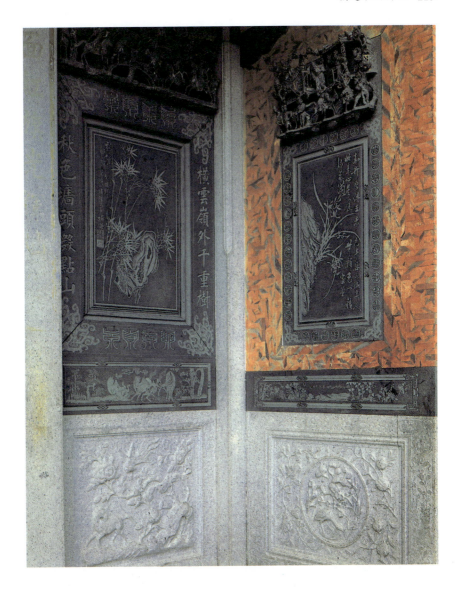

图版 148 福建泉州杨宅大门雕饰

图为杨阿苗宅凹斗大门壁面雕饰。基座部分为麻石浅雕图案，墙身为青石浅雕，楣部为透雕，题材有山水、人物、花卉，雕工精细，构图华美。

民居建筑

图版 149 福建泉州杨宅门厅侧天井

图为杨阿苗宅正座门厅两侧的小院，亦称天井。天井的两边开敞，两边设围墙。南墙作斜纹万福图案，用本地特制的红砖镶砌，纹理规整。另一墙面，正中为一浅雕之圆形图案，其外用砖雕作框，上面为人物透雕，其余三面用青色平砖。图案布局中心突出，色彩为红白青相间组合，十分协调。

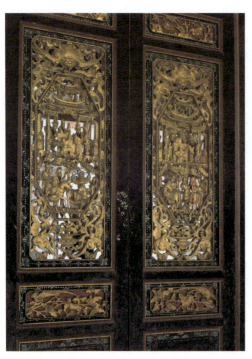

图版150 福建泉州杨宅厅堂槅扇

杨阿苗宅厅堂槅扇装修,其板芯都用镂空雕,木质密实,涂金色,题材用人物与花草图案,这是本地民居建筑装修的特色之一。

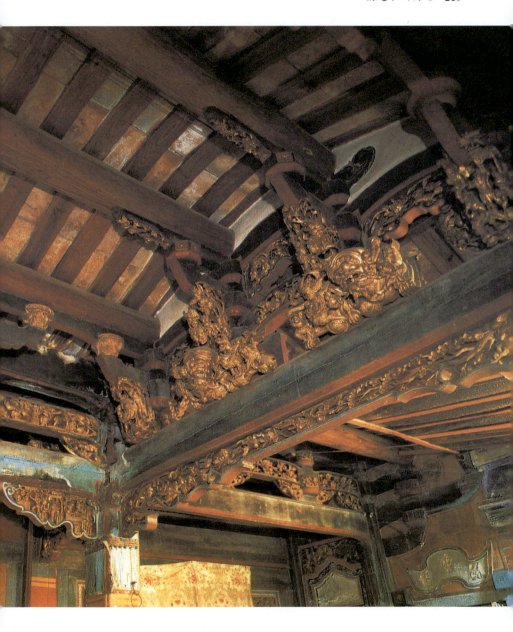

图版151　福建泉州杨宅厅堂梁架

　　杨阿苗宅厅堂梁架上的月梁、瓜柱、华栱等木构件，采用当地传统做法，均施以雕饰，外涂色彩，十分华丽。

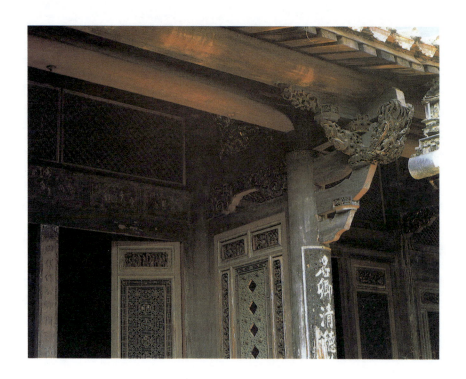

图版152　福建泉州杨宅两厢廊檐

　　图为杨阿苗宅两厢檐廊侧厅槅扇、廊下壁面和挑檐雕饰，图案清晰，工艺精致。

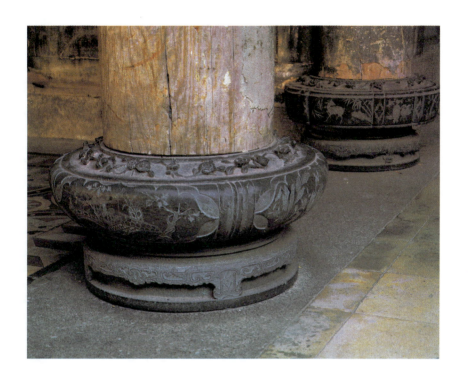

图版 153　福建泉州杨宅柱础

　　图为闽南民居杨阿苗宅正座厅堂檐柱柱础。础作鼓形，下有基座，乃整石雕制而成。柱础面雕成图案花饰，纹理清晰，刻工精湛。

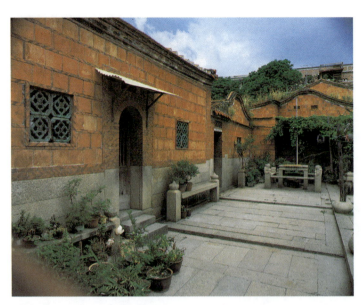

图版 154　福建泉州民居后园

　　建筑结合气候、庭院内进行绿化是南方民居环境处理的特色之一。闽南民居常在宅后利用空地修葺成园，作为户外活动休息场所。图为泉州市后城街蔡宅后园，园内仅设石桌、石椅，其上设瓜棚，布置实用、简朴。

图版 155　福建漳浦县赵家堡完璧楼

　　赵家堡是南宋年代赵氏帝王后裔南迁时，在福建海边居住的地方。堡内有住宅、祠堂，周围用石墙围造。住宅做成堡寨式，名完璧楼。平面方形，三层，出入仅设一门，当年赵氏后裔曾集居于此。底层不设窗，二、三层开小窗，作防御用。外观封闭严整，带有北方建筑风格。

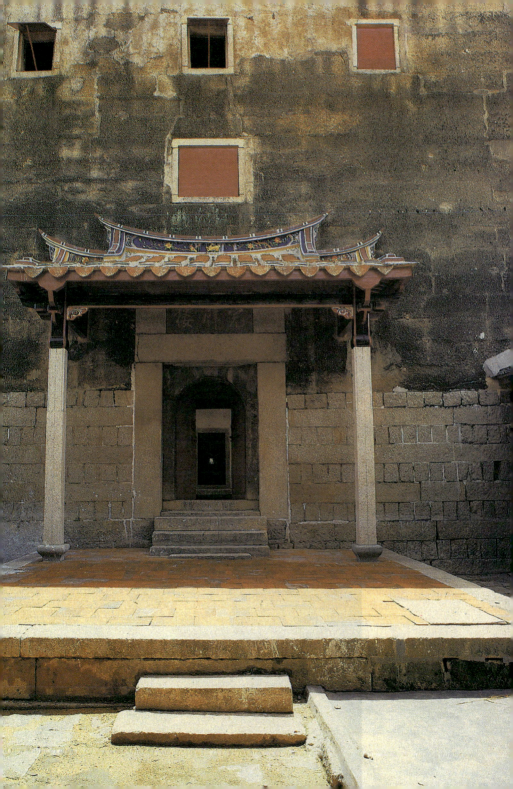

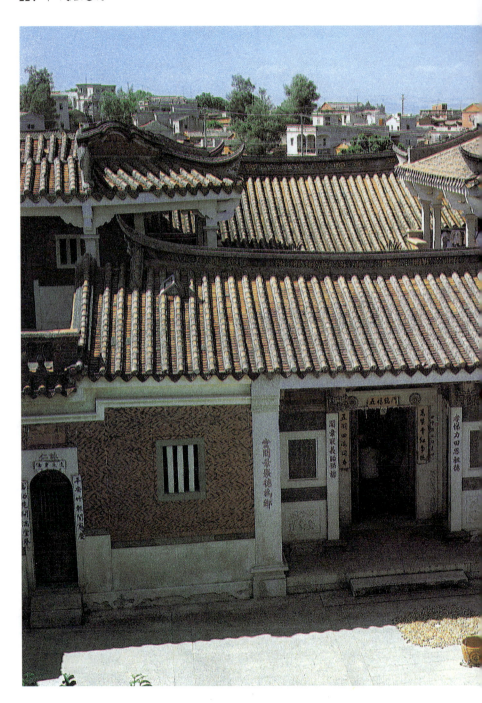

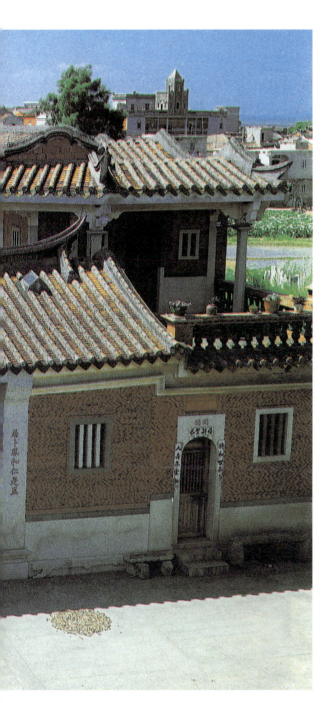

图版156　福建晋江大仑蔡宅

本宅厅堂前天井两侧的厢房为二层,称为"角脚楼",空间变化丰富,装饰精细,立面轮廓舒展优美。

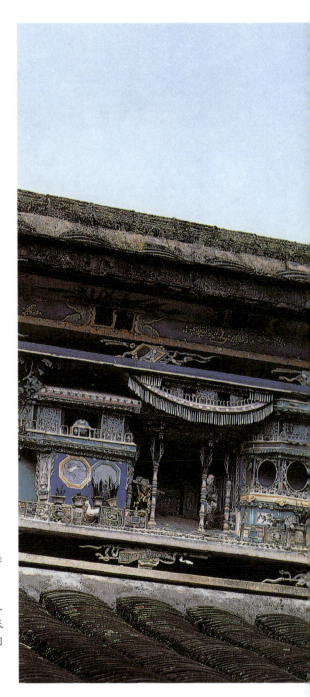

图版157　福建古田利洋花厝墙檐

本宅以装饰精细华美著称,在面对主要厅堂的围墙檐部用灰塑风景人物,并施色彩,是院内主要观赏对象。

福建古田利洋花厝

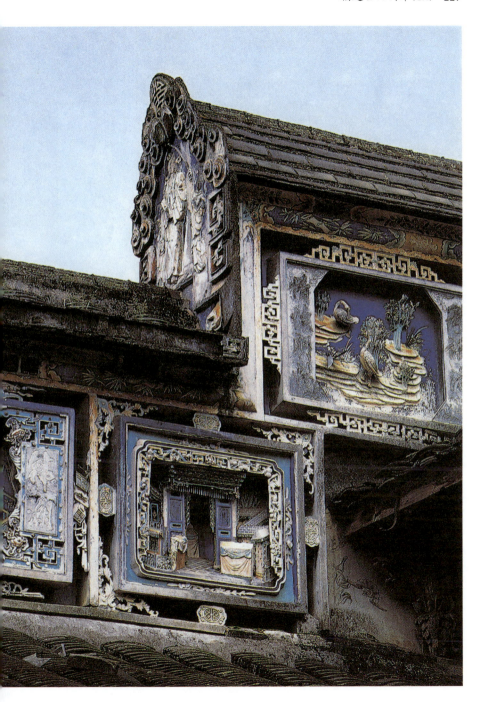

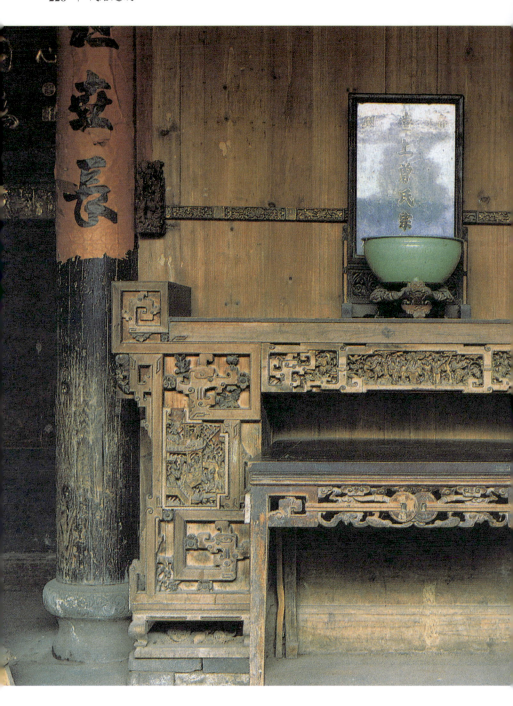

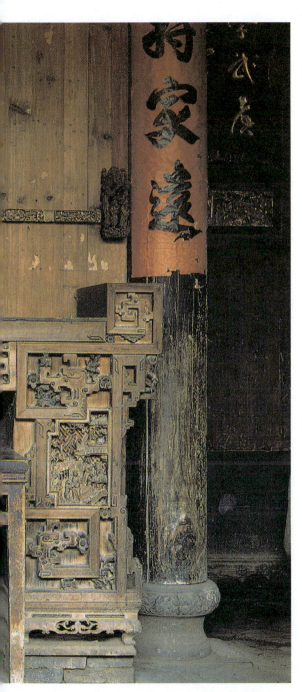

图版158 福建古田利洋花厝厅内供桌

福建民居主要厅堂都供有祖宗牌位,花厝内的供桌也雕刻精美。

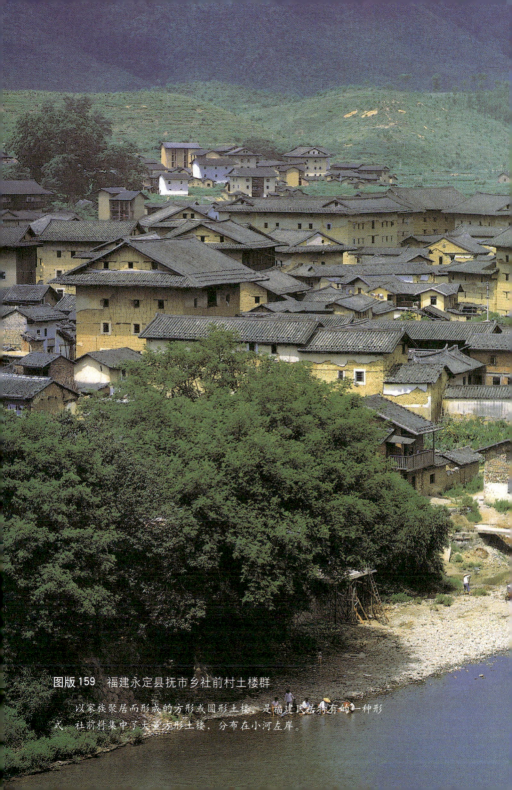

图版 159　福建永定县抚市乡社前村土楼群

以家族聚居而形成的方形或圆形土楼,是福建民居特有的一种形式。社前村集中了大量方形土楼,分布在小河左岸。

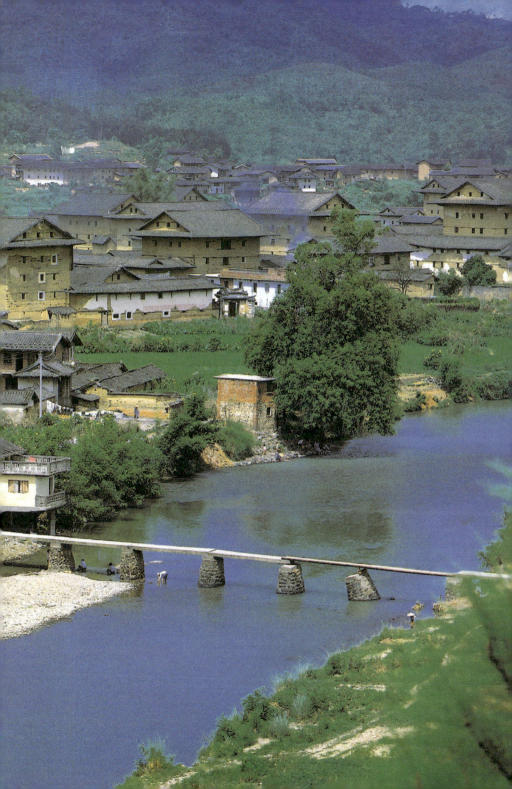

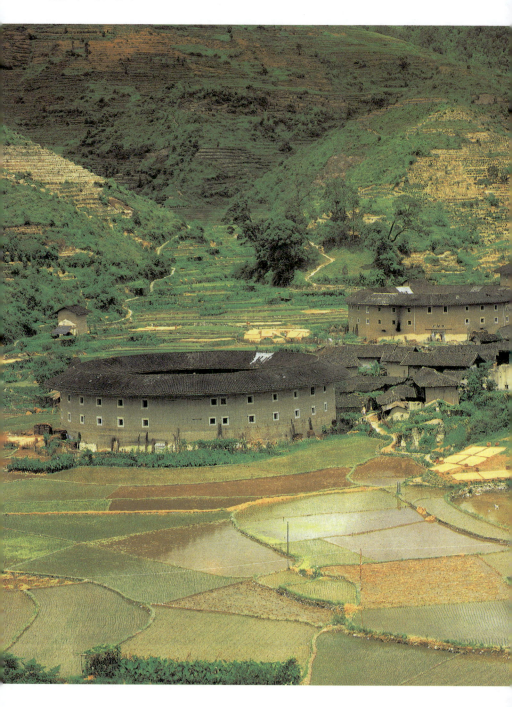

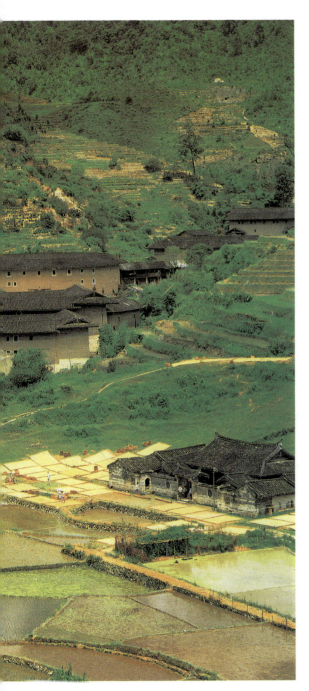

图版 160 福建永定县古竹乡圆土楼

圆土楼是闽西客家为自卫防御而形成的一种封闭型聚居环形大楼，外墙用土造，厚达1米多，故名土楼。大楼一般为一环，高2~4层，每层十六开间，多的有三十二开间。少数大型土楼还有二环、三环，做成同心圆，环环相套。

土楼内部各间有回廊相连。外部下两层不开窗，第三、四层开小窗，窗框用白边，平面八字开，作防御用。远望土楼，朴实而带秀气，数座土楼并立，群体雄伟而壮丽。

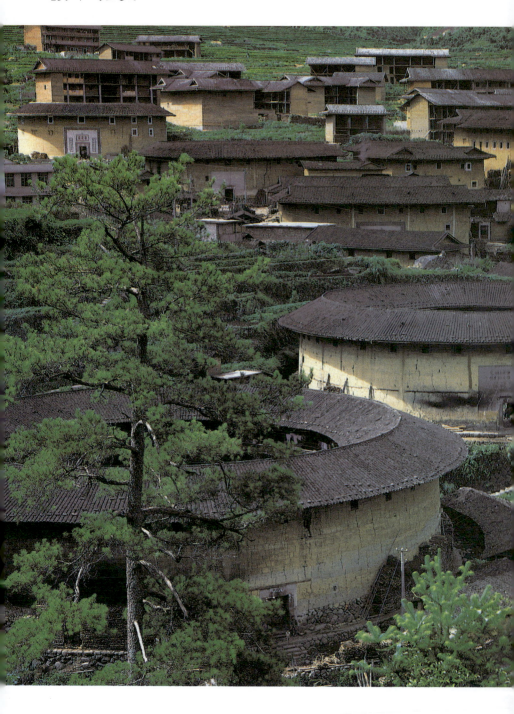

福建永定县下洋镇初溪村圆土楼

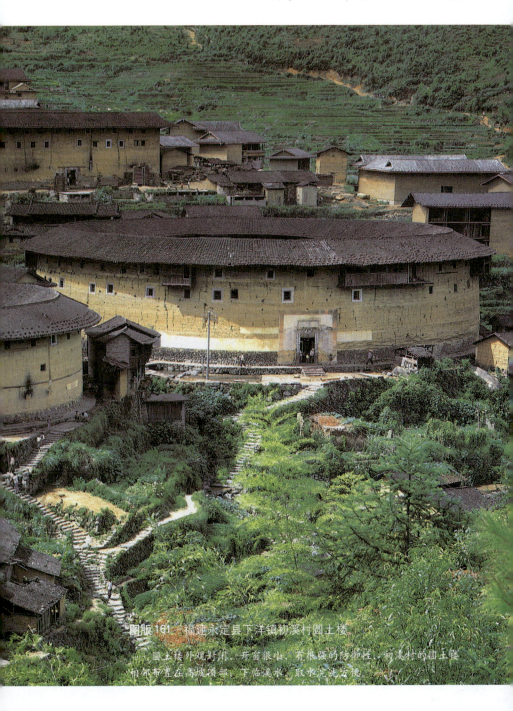

图版 161 福建永定县下洋镇初溪村圆土楼

圆土楼外观封闭，开窗很小，有很强的防御性。初溪村的圆土楼相邻布置在高坡顶部，下临溪水，取水洗涤方便。

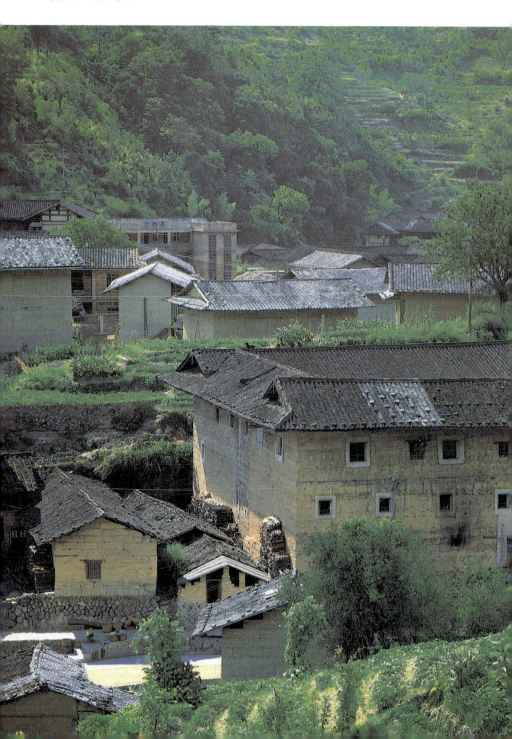

福建永定县抚市乡方土楼 237

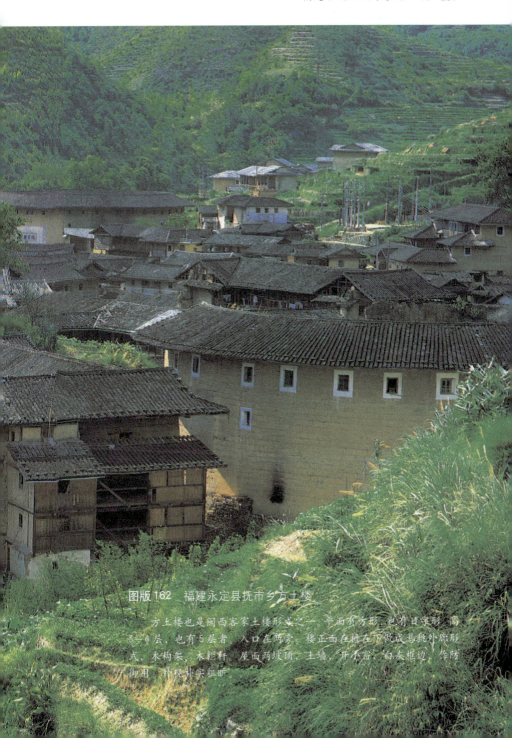

图版162　福建永定县抚市乡方土楼

方土楼也是闽西客家土楼形式之一，平面有方形，也有日字形，高3—4层，也有5层者，入口在两旁，楼正面在楼下做成悬挑外廊形式，木构架，木栏杆，屋面两坡顶，土墙，开小窗，白灰框边，作防御用，外观朴实粗旷。

图版163　福建永定县抚市乡五凤楼

福建永定县抚市乡五凤楼

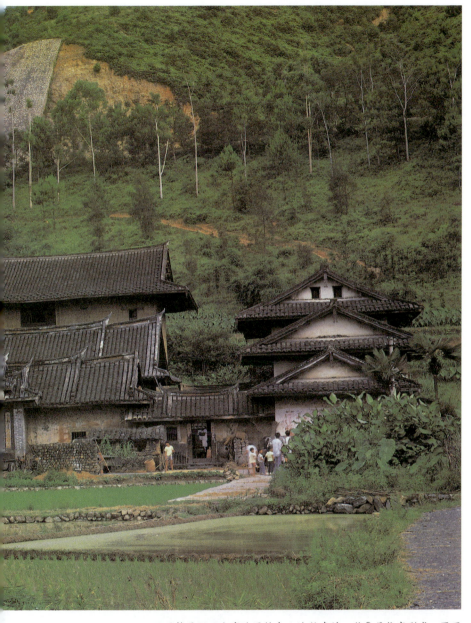

五凤楼是闽西客家地区结合山地所建的一种集居住宅形式。因两旁横屋屋面层层叠起,其脊多如鸟翼,故取名五凤楼。
五凤楼民居依坡而建,外观粗犷稳重,犹如磐石坚实。

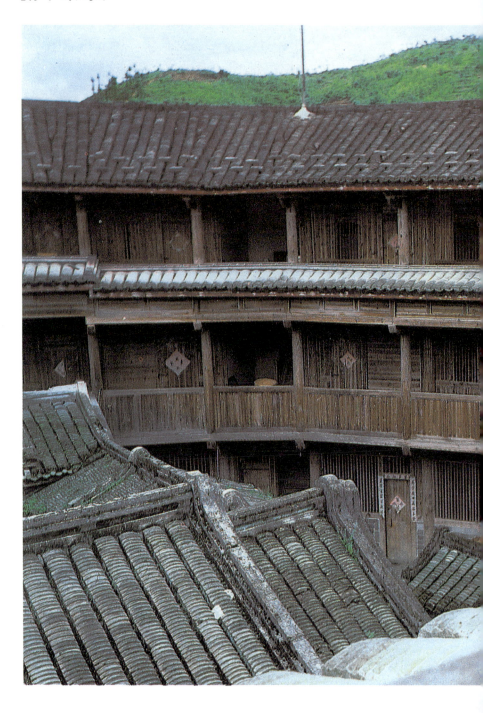

福建永定县圆土楼 241

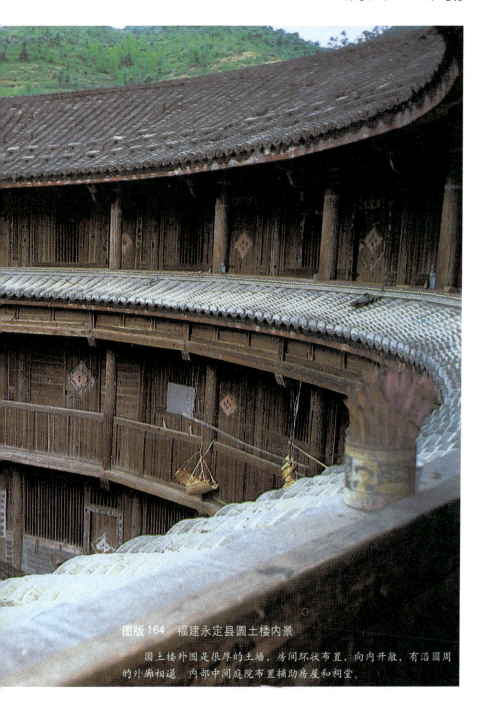

图版164　福建永定县圆土楼内景

圆土楼外围是很厚的土墙，房间环状布置，向内开敞，有沿圆周的外廊相通，内部中间庭院布置辅助房屋和祠堂。

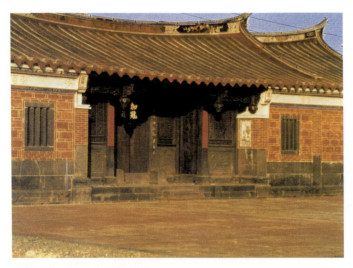

图版 165　台湾台北安泰厝

　　建于清代道光初年，是一座左右带侧庭的四合院住宅。其中的木雕、石雕甚为考究，细部做法及整体比例都很合宜。

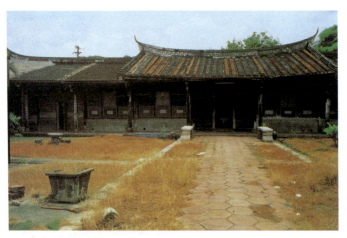

图版 166　台湾北埔姜宅

　　建于清代道光十二年。平面为三合院，两边有侧庭，宅内建筑装饰简单朴实。

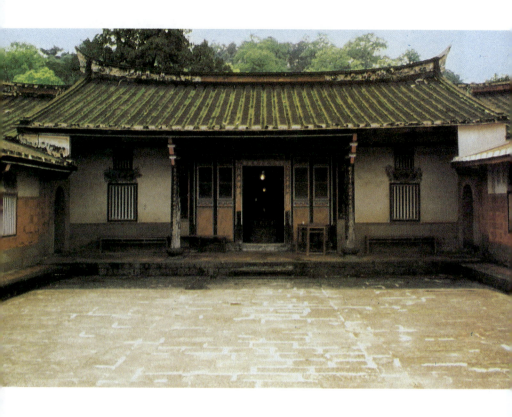

图版167　台湾雾峰林家下厝宫保第

建于清代同治初年，是台湾省最大的一座宅第。总平面呈回字形，前后四进。主要一组院落宽敞，建筑用材讲究，多用支摘窗，窗棂种类甚多，造型简洁。

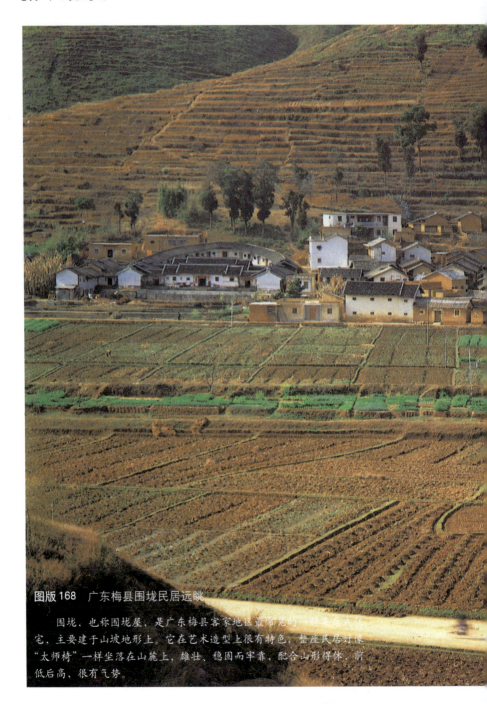

图版168　广东梅县围垅民居远眺

　　围垅，也称围垅屋，是广东梅县客家地区最常见的一种聚居式住宅，主要建于山坡地形上。它在艺术造型上很有特色，整座民居好像"太师椅"一样坐落在山麓上，雄壮、稳固而牢靠，配合山形得体，前低后高，很有气势。

广东梅县围垅民居

民居建筑

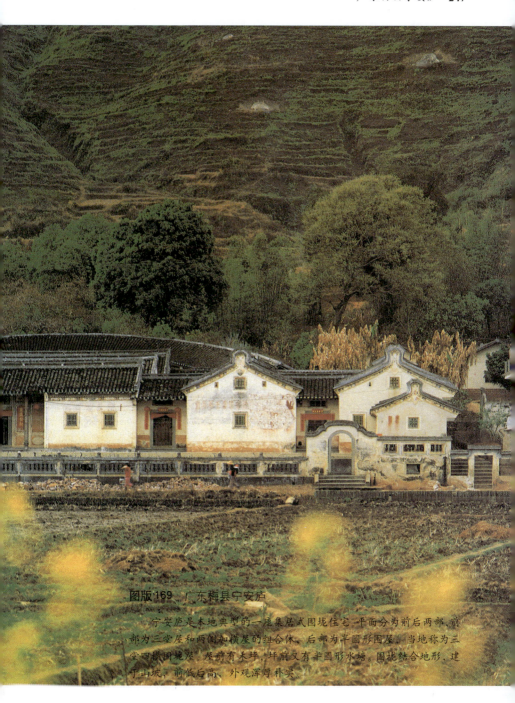

图版169 广东梅县宁安庐

宁安庐是本地典型的一座集居式围垅住宅。平面分为前后两部，前部为三堂屋和两侧加横屋的组合体，后部为半圆形围屋，当地称为三堂四横围垅屋。屋前有禾坪，坪前又有半圆形水塘。围垅结合地形，建于山坡，前低后高，外观浑厚朴实。

图版170 广东潮州铁铺乡桂林寨

桂林寨位于潮州市东南16公里处的铁铺乡内,是本地区一种特殊类型的建筑。

寨为圆形,二十四开间,是陈姓家族几代集居的地方。大门由北向入口,正对大门的开间是公共祠堂,其余各间是住家单元。圆寨为环形,各户大门都面向庭院中心,象征全寨团结一致。在外观上,反映出一种坚韧、淳朴的性格。

广东潮州铁铺乡桂林寨

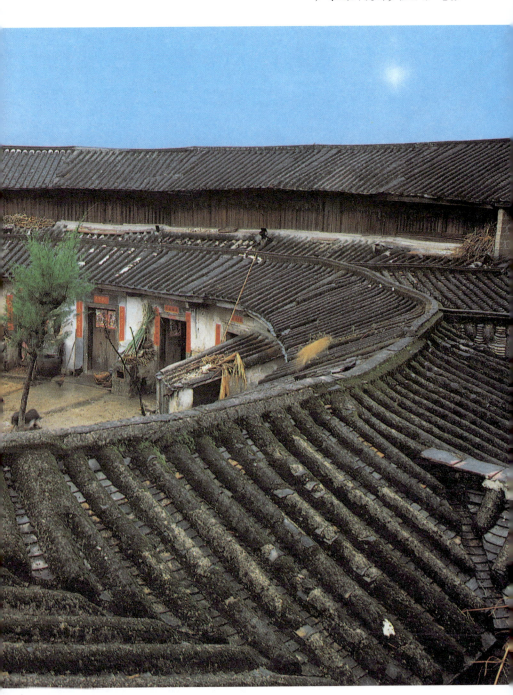

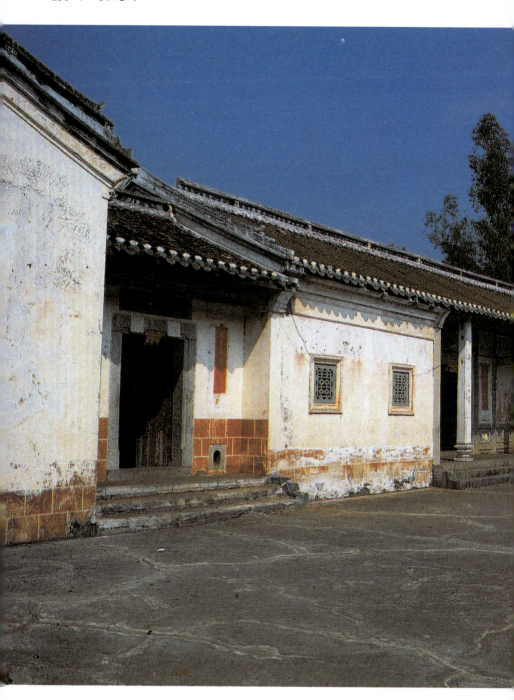

广东潮州民居　**251**

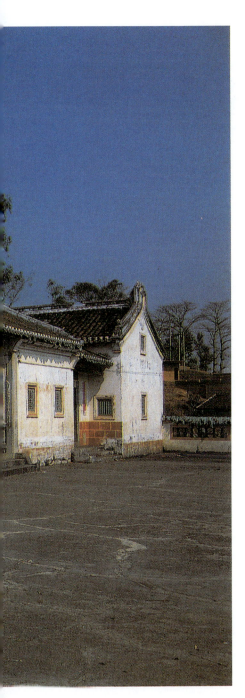

图版171　广东潮州民居外貌

　　这是潮州一座典型的三落二从厝民居。它的造型特点是，外封闭、内开敞，立面对称，主体突出，特别是大门雕饰华丽，是本地民居的特色之一。该宅在屋面上虽用素色灰瓦，但它利用刻花模线，檐下略施装饰，仍有朴实庄重之感。

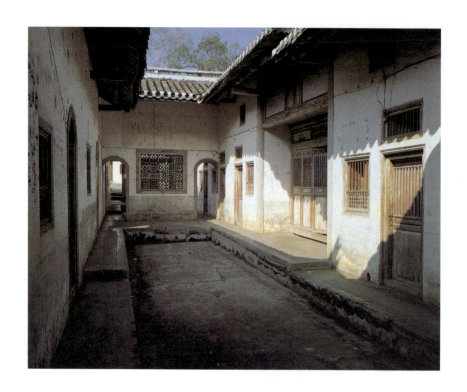

图版172 广东澄海民居侧巷道

　　这是澄海民居两侧从屋前的一条巷道,称为"从厝巷",起交通、采光、排水和通风系统中的"冷巷"作用。

　　从厝巷旁为从厝屋,中间为从厝厅。建筑布置整洁,门窗槅扇尺度恰当,比例协调。为避免巷道内狭长单调感,在巷道中间设一洞门漏窗围墙,既富有美感而又使巷内增加宁静气氛。

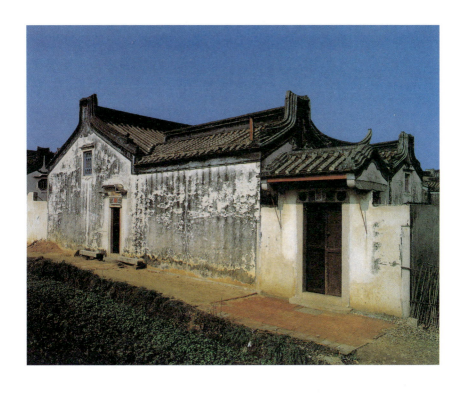

图版 173　广东潮阳县家三乡马宅

潮阳马宅，三合院式住宅，称为"爬狮"，是本地一种典型的民居形式。本宅屋顶用灰瓦平脊，山墙用木式墙头，墙面为白色，富有地方特点。大门和窗洞部分，重点采用色彩图案和花纹装饰，为当地常用手法。远望之，淡雅朴素中带有某些秀丽。

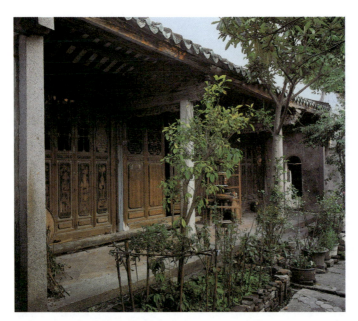

图版174　广东潮洲卓宅书斋

书斋位于潮州市廖厝围九号，是清末潮州府总兵卓氏庭园"梨花梦处"的一个部分。

书斋宽三间，坐东向西。为取得通风效果，斋厅向后延伸，并在厅的两侧各设小院一个，院内置小盆景或种植花草。平日斋厅读书时，小院中奇花异香，吹入室内，倍觉清爽。

书斋建筑，体小玲珑，门窗槅扇，雕饰精致。斋前为庭园，较开阔。沿墙置假山，景色宜人，为读书后小憩佳地。

图版175　广东潮洲卓宅戏园、戏台

这是潮洲卓宅庭园"梨花梦处"的又一组成部分，与书斋有门相通，是卓氏观戏的场所。图中为戏台一角，采用当地拜亭形式。拜亭，即紧连民居厅堂的一种开敞式方亭。戏台两侧各置小池一座，台下池水相通，台座置于水池之上，别有风味。外观朴实，有地方特色。

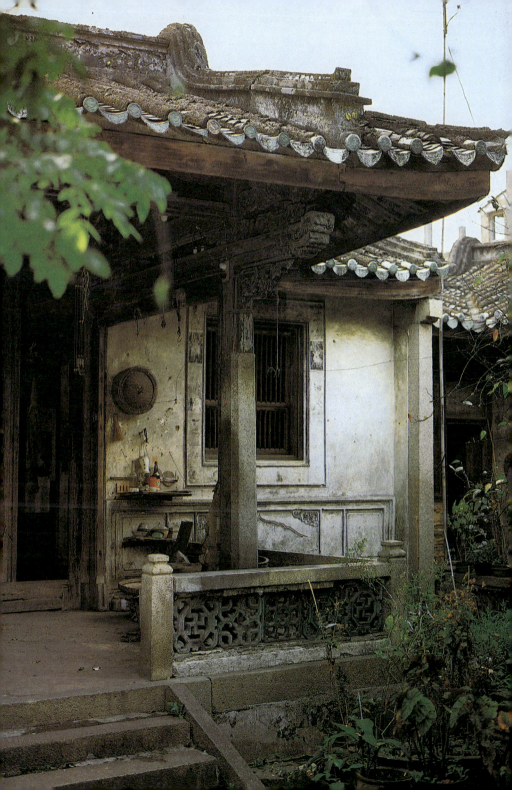

图书在版编目（CIP）数据

中国美术全集．建筑艺术编（袖珍本）·民居建筑／
中国建筑工业出版社编．－北京：中国建筑工业出版社，
2004
 ISBN 7-112-06873-8

Ⅰ．中… Ⅱ．中… Ⅲ．①美术－作品综合集－中
国②民居－建筑艺术－中国－图集 Ⅳ．J121

中国版本图书馆CIP数据核字（2004）第067540号

责任编辑：张振光　王雁宾
责任设计：刘向阳
责任校对：赵明霞
本编摄影：廖少强　陆元鼎　杨谷生

中国美术全集
建筑艺术编（袖珍本）
民居建筑
中国建筑工业出版社　编

中国建筑工业出版社 出版、发行（北京西郊百万庄）
新 华 书 店 经 销
北京方舟正佳图文设计有限公司制版
北京方嘉彩色印刷有限责任公司印刷
*
开本：880×1230毫米　1/32　印张：8字数：300千字
2004年11月第一版　2006年8月第二次印刷
印数：3,001－4,500册　定价：**50.00**元
ISBN7-112-06873-8
TU・6119(12827)

版权所有　翻印必究
如有印装质量问题，可寄本社退换
（邮政编码100037）
本社网址：http://www.china-abp.com.cn
网上书店：http://www.china-building.com.cn